安居池上

返鄉・著根 ╳ 移居・新生

序言／台北牛，池上人

一九六七年的寒冬子夜，我在台北迪化街大宅院內出生。生性憨厚、不善言談，因為吃牛頭牌奶粉，所以綽號「牛頭」，隱喻個性條直、顢頇。但這頭牛腳踏實地、默默耕耘，竟也能走進建中紅樓，可謂奇蹟。

輔大社工求學期間，我看到美國神父無私無畏的精神，引領我走向偏鄉服務的動機。一九八九年暑假公務員考試後，這頭牛騎著摩托車進行一人環島的旅行，從台北沿著台三線南下，過了楓港翻過山巔，渾紅的日出和壯闊的太平洋印入眼簾，這一幕震懾我的靈魂，默許台東將是我安身立命的第二個故鄉。

金榜題名，這頭牛不選擇都會區的職缺，執拗的選定池上鄉公所書記的工作，樂觀的邁向這片未知的異鄉。台北車站的月台，臨走前爸爸叮嚀：「出外食頭路，要人人好。」這句話成了我的座右銘。這頭牛從小書記做起，當時公所缺人所以身兼兩職，因為服務偏鄉是我的本意，所以不以為苦，反而做的很充實、很快樂。這頭牛變成了「好駛牛」，勝任各項公所交辦業務，因此屢獲升遷、年年考甲。

一九九三年和錦園村蔡桂淑小姐結婚、一九九七年在錦園村自建東籬居、二〇〇三年產下愛女，一家三口共組幸福溫馨的小家庭。公務之餘，好駛牛加入池上救國團，結識了地方有志之士，這群池青傻瓜一起作夢、一起踏實，生活非常快樂。池青經常性的聚會，提出未來願景，也提出改革事項。適巧好駛牛承辦社教及社區發展的業務，結合池上鄉各社團及社區的力量，締造出許多創新活動及政策，同時也成功凝聚池上鄉民間的向心力和壯造能力。

四

二〇〇一年，好駛牛整合新辦學界及地方文史工作者出版池上鄉志，一解池上人百年鄉愁。二〇〇二年，奉李業榮鄉長之命，整合全鄉各界意見改造大坡池，從全國十大首惡工程案例，蛻變成魅力城鄉大獎的佳作。因為愛大坡池，發動志工重造竹筏，恢復大坡池竹筏風華；因為愛大坡池，也發動志工花了三年時間，利用假日清除布袋蓮，解決百年大患。二〇〇五年，奉李業榮鄉長之命整合公所、代表會、米廠及農民的意見，推出台灣第一張【池上米】地理認證標章。二〇〇九年好駛牛獲選全國模範公務員，是池上鄉公所首例，這頭牛再創奇蹟。

二〇一一年因故黯然離開池上鄉公所，自行請調關山鎮公所，幸獲鎮長黃瑞華重用擔任親水公園管理所所長職務，四年期間學習到觀光旅遊經營之道，將親水公園轉虧為盈；同時也開辦關山米認證、關山九連馬超級馬拉松賽及關山黑白配拔蘿蔔大賽等。

該是回家的時候了，二〇一四年這頭牛稟告上天返鄉參加鄉長選舉，希望有機會將廿五年的公務歷練，全心奉獻給新故鄉池上。五位候選人各自提出政見與願景，以君子之爭及平和的態度走過這場選舉洗禮，而這頭牛僥倖勝出。

「安居池上」是介紹返鄉遊子和移居者的故事，卅則動人的篇章，句句是生命的寫真，也是移居池上的最佳指南。一個能接納異鄉人擔任鄉長的決決大鄉─池上，本身就是奇蹟，相信未來能整合全池上鄉的力量開創更多的奇蹟，打造一個最適合移居的人間天堂、最有農村遠見的池上畫派。

池上鄉鄉長 　張堯城

2017.1.3

五

編者 序／不同的人生，同樣的歸處

近年來，池上鄉街裡越趨濃厚的活絡氣息，從街角新開張的店面、新型態的活動內容可以端見。有些是從都會地區移居過來的年輕人，也有返鄉重新擁抱這片鄉野的在地後生。這些勤奮的身影、綻放的笑容成了池上的新風景。城與鄉、跨世代的新融合現象、讓池上鄉在過去榮景的基礎上，蘊發一股農村的新魅力。

「安居池上」一書收錄了三十位返鄉者與移居者的故事，這些人可能是思念故里而返鄉尋根，也可能是在世界漂泊多時而決定落腳此地，不論因為愛情、父母、為了家人與小孩、為了自我夢想的實踐。從形形色色各式的原因中，我們可以看見每篇故事的共通點，那就是池上的美好與值得停駐之處，讓人選擇安居於此。而這波移住現象，值得邀請各位跟我們一起來重新理解，在後資本主義時代，池上是如何成為人們身心靈的新歸屬。

本書得以出版，是匯聚許多美好的機緣。內政部營建署「養生休閒產業暨促進人才東移計畫」、池上鄉公所主辦此計畫並共同企劃如何繼「築夢池上」、「食在池上」後的新篇章。津和堂團隊的每一位參與計畫的夥伴，用著如農人耕田的勤奮踏實，希望「安居池上」能再一次將這片土地的故事更深刻而真實呈現。這段過程中許多協助我們採

訪、撰稿的朋友，謝謝你們揮筆也揮汗。而最感謝願意跟我們分享人生故事的三十位受訪者，池上鄉因為有你們定居下來而有了更豐潤的生活風景。

誠摯地期盼，每一位翻閱著這本書的讀者，不吝經常到池上居遊，與我們作伴甚至成為新池上人。

津和堂

2016.12.31

目錄

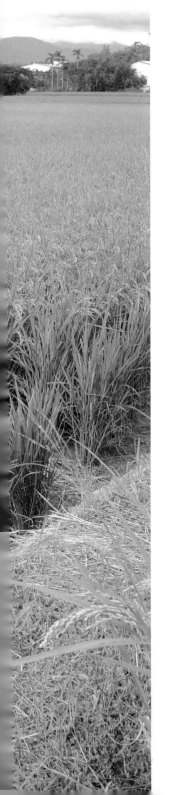

第一章

返

鄉・著根

離鄉是池上孩子長大的必經過程，國中畢業他們就只能選擇到外地就學，必須走進都市與高樓大廈搏鬥。在繁忙擁擠的人潮中，偶爾會思念起家鄉的味道，等到某一刻的砰然心動，收拾行李，回到自己成長的土地。

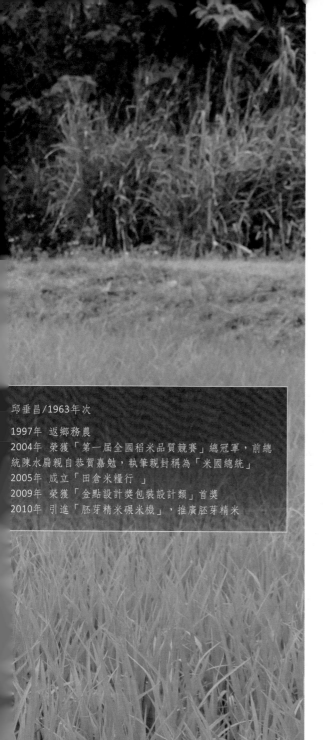

轉職返鄉務農，種出冠軍池上米／邱垂昌

二〇〇四年，第一屆全國稻米品質競賽冠軍名單公佈是年當四十一歲的邱垂昌，這個意外的結果相當振奮人心，一個青年從職場轉換跑道返鄉務農成功，為台灣農業帶來新希望。同時也引起政府高層的注意，前總統陳水扁親自到府恭賀，特別封稱為「米國總統」。

文／謝欣穎　圖／邱垂昌

邱垂昌/1963年次

1997年 返鄉務農
2004年 榮獲「第一屆全國稻米品質競賽」總冠軍，前總統陳水扁親自恭賀嘉勉，執筆親封稱為「米國總統」
2005年 成立「田倉米糧行 」
2009年 榮獲「金點設計獎包裝設計類」首獎
2010年 引進「胚芽精米碾米機」，推廣胚芽精米

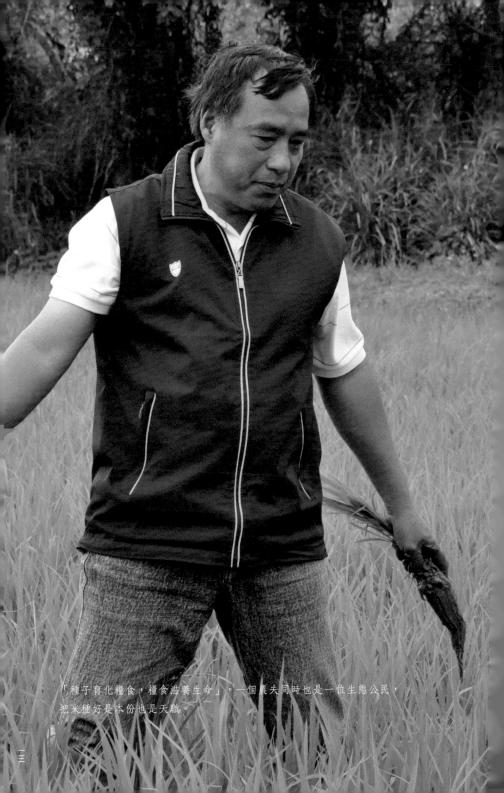

「種子育化糧食，糧食滋養生命」，一個農夫同時也是一位生態公民，
把米種好是本份也是天職。

台灣米王，引領返鄉務農浪潮

邱大哥從小離鄉鄉北上念書，畢業後自行創業，成立設計公司十餘年，直到一九九七年台灣經濟不景氣，有了轉職的念頭，於是回到家鄉池上務農。返鄉後的前七年，由於本身學的是工業設計，所以帶進了科學的精神與邏輯的方法，精耕勤耘並秉持著客家人硬頸精神，為的就是種出好米分享給廣大的消費大眾。

二〇〇四年，命運出現轉機，邱大哥代表池上鄉參加第一屆全國稻米品質競賽，一鳴驚人、拔得頭籌，獲封「台灣米王」。當冠軍公佈是年當四十一歲的邱垂昌，這個意外的結果相當振奮人心，一個青年返鄉務農轉職成功的例子，為台灣農業業注入新血帶來新的希望。得獎後也引起政府高層的注意，前總統陳水扁親自到府恭賀嘉勉，更執筆親封稱為「米國總統」，希望以邱大哥的成功做為實例，來鼓勵更多的年輕人轉換跑道，創造台灣的優質農業。邱大哥成為農業知青的領頭者，開啟返鄉務農的第一波浪潮，農委會在二〇〇六年開始推動「青年從農漂鳥計畫」，希望能引進高學歷的青年，成為農業的留鳥，為傳統農業注入新活水，加速農業現代化發展，符合傳承、創新、優質、活力、永續的新農業運動。

四

與創意產業合作，台灣好米邁向創意行銷之路

獲得二〇〇四年首屆全國米質競賽冠軍的邱大哥十分重視品牌行銷，以親自栽種的冠軍米申請註冊商標，「總統米」就此誕生。在二〇〇七年，邱大哥參加台北市文化局舉辦的「創意嘉年華活動」，與頑石文創合作，推出限量玉璽造型的總統米，為台灣好米找出一條活路。二〇〇九年，以粽子造型的米包裝設計，榮獲台灣設計博覽會「包裝設計類金點獎」，將自己的設計專長發揮在稻米包裝上，把台灣好米帶往創意行銷之路。邱大哥致力於推廣農產品自產自銷，希望讓一個聲音，變成一句話，再成為一種語言，最後形成一種文化，進而成為理念，才能得以實現。每天除了在田裡和碾米廠來回忙碌外，也全力輔導青壯農民、山區部落農民種植良米，收成後以「邱垂昌的米」、「青秧米」、「模飯」等品牌在市面通路及網路平台上銷售。

愛護自然、回饋環境，才是種出好米的關鍵

邱大哥說：「種子育化糧食，糧食滋養生命」，一個農夫同時也是一位生態公民，把米種好是本份也是天職，在自然生態生生不息的永續循環之下，為食米大眾帶來安全健康的好米。將種出好米視為己任，並於二〇一〇年投入多年累積的心血，引進日本精密碾米機──「胚芽精米碾米機」，成立自己的碾米廠，並積極推廣胚芽精米，投入三年時間後，於

二〇一五年五月透過創夢市集網路平台發起「黃金列車開往你家」群眾募資計畫，突破傳統產銷通路，將「到產地買米」的概念透過新創網路平台推廣出去，這項募資計畫得到了廣大的迴響。

力推好米自產自銷，盼農民和糧商互利共享

從生產到行銷，邱大哥自己種米、碾米，也賣米，邱大哥無奈地表示，農民每年平均四至六個月收成後才有收入，不像上班族每月有固定收入，而且農民還背負著天然災害的風險。農民是栽種食物原料者，但卻無法將自己耕作的米變成商品販賣以提升收入。

米是中國人的主食來源，自從二〇〇二年台灣加入 WTO（世界貿易組織）後，政府逐年開放進口雜糧的數量比台灣米多出三倍，在台灣，每人每年平均吃掉四十五公斤的米，有逐年遞減的趨勢，如何提升國人多吃台灣好米，這需要農業機關的通盤考量及改善。

多年來自創品牌積極推動自產自銷的邱大哥，希望更多農民投入，創立品牌，讓大家買米直接和農民買，多了些溫度、健康和信任，也增加了對這塊土地的情感。農業機關應該要加強輔導農民自產自銷，尤其是行銷，這才是提升農民收入的根本之道，並藉由政府政策，讓生態環境、農民、糧商、消費者間創造多贏的局面。

一六

打造心靈健康鄉鎮，讓米鄉變原鄉

對於未來，邱大哥希望大家一起努力，池上除了稻米，還可以有更多元的發展和產業經營，例如農地體驗營、農業文創等，進而推動許多休閒旅遊，如深度旅遊、長宿休閒（Long Stay）等。池上本來就是好山好水的地方，生態環境議題需要大家的共同關注與愛護，使農村產業與自然生態友善共處，打造一個讓人身心靈都能充滿能量與健康的好地方。

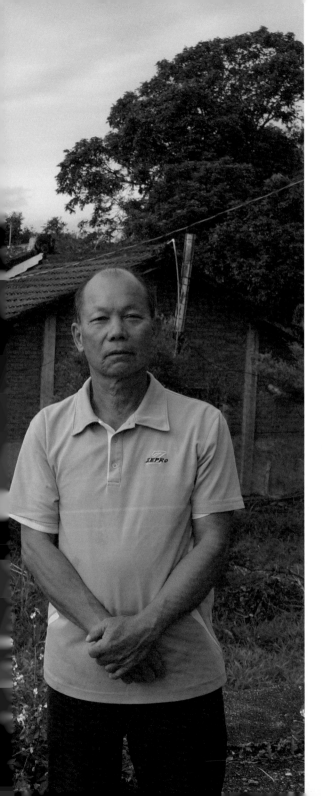

一甲子時光，從定居、離開到返鄉／許銘志

從許銘志身上，看見山棕寮一甲子的發展史，也看到移居者為了養家活口而努力，最後因為家人而再次回到這片土地，搬遷與返鄉都要面對謀生的問題。

文／陳懿欣　圖／陳懿欣、邱健維

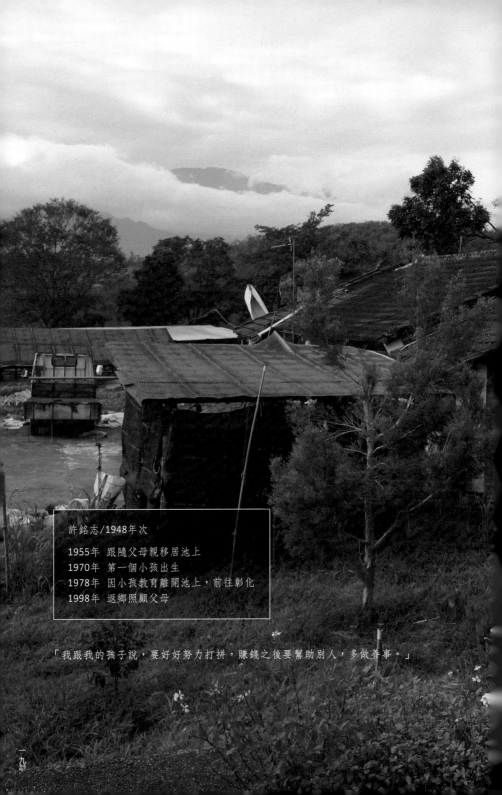

許銘志／1948年次

1955年 跟隨父母親移居池上
1970年 第一個小孩出生
1978年 因小孩教育離開池上，前往彰化
1998年 返鄉照顧父母

「我跟我的孩子說，要好好努力打拼，賺錢之後要幫助別人，多做善事。」

跟隨著父親移居，見證山棕寮極盛時期

今年六十九歲的許銘志，在嘉義竹崎出生，七歲的時候跟隨父親，舉家搬遷到池上富興村的山棕寮地區，牽起了他與池上不可分割的關係。在屬山坡地的山棕寮過生活，日子並不富裕，從移居到定居，中間曾經離開過二十年，離開與返鄉都是為了家人。隨著許銘志移居到生根的歷程中，看見了池上的變化，還有從農者辛勤與土地共存的生活觀。

在一九五五年左右政府推動開發東台灣的政策，從嘉義到池上需要一整天的車程才能到，居住在嘉義竹崎的許銘志父親與鄰居們當時克服交通不便的挑戰，到池上踏察後，決定帶著一家人移居到池上的山棕寮地區。當時許銘志才七歲，他想起那時的景況說「搬過來實在很冤枉」，那時山棕寮非常荒涼，而家中又沒錢，買不起水牛，只好將面積僅有幾分大小的耕地售出，轉為在山坡地租田耕種。

當時，山棕寮漸漸聚集兩百多戶，社區成型，必要的公共設施需求也隨之興起，許銘志的父親曾經擔任萬安國小山棕寮分校的籌備主任，也曾經向鄉鎮公所爭取設置村內道路與路燈。但隨著人口減少，目前山棕寮分校已經廢校，並在二○一五年拆除建築物，過往熱鬧的社區景象與目前只剩下八、九戶的狀況大為不同。

考量小孩教育，選擇離開池上

許銘志早婚，太太是池上振興村人，兩人育有五名子女。小孩漸漸長大後，夫妻倆考量山棕寮分校只能就讀到小學二年級，為了孩子的就學問題，於是在老大八歲時，舉家搬遷到彰化。

到了彰化，姐姐與姐夫給予幫助，在其開設的紡織工廠安插工作，工作六年後，許銘志感受到紡織業開始走下坡，因此選擇搬到台中經營流動生意。台中租屋選擇在中興大學附近，主要原因也是考慮小孩若順利考上大學，可以省去租屋費用。

到了一九九八年，小孩都開始就讀大學後，照顧小孩的壓力減輕，許銘志選擇回到池上，這次則是因為照顧年邁的父母親。

回鄉二十載，體會農作的艱辛與掙扎

回到台東後，許銘志一開始選擇在山棕寮另一側的紅菜寮，認領林務局三十二公頃的地。因為是山坡地，認領條件必須配合造林，每公頃的山坡地必須植林六百棵，因植林密度高，常常造成收成不佳，喬木下方的經濟作物無法獲得充足的陽光與露水，常常造成收成不佳或農作物死亡。所以後來他選擇回到山棕寮，開墾六公頃的土地。

但在山棕寮的種植工作也不順暢，尤其以二〇〇〇年象神颱風過後發生的走山事件最為嚴重，當時走山範圍達五十公頃，整個山壁往西位移五十公尺。發生走山事件後，等了八年農委會才同意開放復墾。

在這二十年當中，許銘志種植過許多作物，包括香茅、玉米、小黑豆、花生、花豆、橘子、百香果、木瓜、釋迦等，除了受到山坡造林因素，作物無法有好的成長條件外，種植作物也常必須配合市場販售情況而更換；而這幾年還加上氣候威脅，二〇一六年尼伯特颱風摧毀了種植多年的咖啡樹。說到這裡，他也不禁嘆了一聲，說農夫真的太辛苦了，尤其是在山林中求生活的農夫。

眼見近來的青年從農風潮，許銘志認為政府應當把握機會，透過政策使得農業人口年輕化，保持農業永續，糧食自給才不虞匱乏。依循過往承租國有地的經驗，他建議政府應活化農牧用地的管理，例如：開放青年放領土地、開放國有地抵押借款等。看著他與我們侃侃而談的目光，似乎從青年從農中，這個山林農夫看見台灣農業的

一線生機。許銘志也在思索，氣候變化問題日益嚴重，暴雨與乾旱可能隨時都會發生，他建議農委會林務局可以將造林用地考量適當引入耐旱、耐濕、抗颱的經濟林，如椰子樹與棕櫚科。

曾受親人協助，期許兒女發揮專長幫助他人

養育五位兒女的許銘志，兒女都接受大學程度以上的教育，其中有四個兒女出國念書。在收入不多的情況下，給予小孩最大的教育支持，是夫妻倆最大的成就。許銘志想起當初一家七口，移居到外地，受到姐姐與姐夫的幫忙，內心非常感念。因此他將這份感謝的心情傳承給孩子，希望兒女們都努力學習一技之長，不僅可以有經濟收入，也有多餘的能力幫助他人。

這份感念的心開始看見成果，許銘志的兒子許百靈是一位生物醫學專家，曾經獲得三項專利，目前是心血管造影的專家。許百靈目前也正在推動台東偏鄉地區的行動醫療計畫，希望藉由行動醫療來從預防著手，補足偏鄉地區的醫療問題。雖然正在推動中，但看著兒女們為家鄉貢獻一份心力，許銘志提起兒女們臉上充滿喜悅，辛勤的工作，扶養五位子女長大成人，這是人生中最大的滿足了。

從許銘志身上，看見山棕寮一甲子的發展史，也看到移居者為了養家活口而努力，最後因為家人再次回到這片土地，搬遷與返鄉都要面對如何謀生的問題。許銘志回到山棕寮務農後，重新與土地、自然相處，也深刻體會到氣候災害對於農作的威脅，而這何嘗不是台灣面對農食危機與極端氣候刻不容緩的議題。

返鄉創業屢敗屢戰，創立社團熱衷服務地方／范振原

文／謝欣穎　圖／范振原

范大哥熱衷投入社團服務，對於活動企劃、申請經費、活動安排規劃到執行，總是樂此不疲。充滿熱情的他成為池上鄉社團的領頭羊。

范振源/1952年次

1983年　返鄉創業，經營過多種行業
1989年　投入保險經紀人行列
1994年　擔任救國團池上鄉團委會會長
1995年　成立池上國際同濟會
1998年　創立池上鄉文化解說員協會
2011年　投入民眾服務社並擔任理事長

以池上為榮，擋不住熱情的社團人

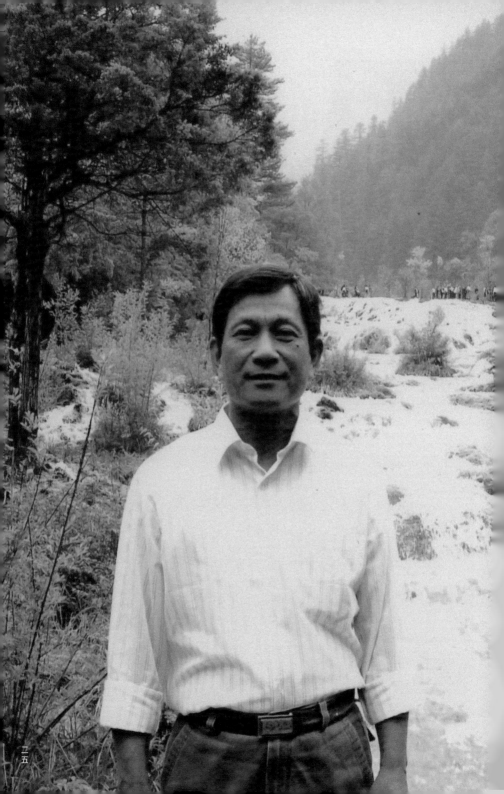

在外多年，決心返鄉創業

台塑企業第一期營業人員訓練班結訓合影留念
70、12、20

一九七〇年至台塑集團從事拉鏈廠作業員的范大哥，因工作表現優異一路從組員升為領班、組長，於一九七三年升調至台塑集團業務部，從事業務員十年後，因接觸產業層面廣，當時台灣經濟景氣繁榮，有了返鄉創業的念頭，進行市調拜訪後，積極投入書包買賣，於是跟公司請假半個月到宜蘭、花蓮、台東等地區的百貨業者進行拜訪，市調完成下定決心提呈辭職。

正當一切規劃都定案時，合作書包工廠的老闆卻突然車禍身亡。范大哥仍下定決心於一九八三年返鄉經營百貨生意，經營了兩年多卻生意不佳，於是轉換跑道，開始投入種種木香菇產業，栽種兩年後，因太空包栽培的競爭，虧損二十幾萬；一九八七年轉投入蘭花種植，命運多舛，兩年後蘭花全數被偷，虧損總額高達一百多萬。於一九八九年，結束蘭花經營，以家中雜貨店「上達商行」為主業，同時也投入保險經紀人行列，五年內還清所有債務。

二六

熱衷參與活動，創立社團服務地方

一九八九年，由於保險經紀人的關係，范大哥加入救國團池上鄉團委會，並且於一九九四年擔任會長。范大哥熱衷投入社團服務，對於活動企劃、申請經費、活動安排規劃到執行，總是樂此不疲。充滿熱情的他成為池上鄉社團的領頭羊，一九九五年成立池上國際同濟會並擔任創會長，一九九八年創立池上鄉文化解說員協會。范大哥不只創立社團，也利用多年投入社團的經驗，連結多個社團互相支援和資源整合，並且透過社團提升地方互助能量。例如同濟會每年舉辦四次的捐血活動，另外救助貧困、孤獨老人和單親家庭，另外也有凝聚地方團結的聖誕節活動及歲末聯誼活動。池上鄉民們熱烈參與社團和樂為地方服務的心，使得范大哥感到欣慰與光榮。

池 上 風 情 展

池上鄉小小解說員進階培訓成長研習營

從社團組織，看見池上未來的問題

范大哥談及自己返鄉創業之路屢敗屢戰的精神，還有投入社團組織活動的盡心盡力，要特別感謝家人的支持，才能讓他一直有熱情經營社團到現在，家庭和樂是他最大的精神支柱。說到社團經營常遇到的問題：在池上願意投入社團活動者約一百多人，參與對象大多以中高年齡層為主，這在社團的經營結構上產生很大的斷層現象，擔心傳承不夠徹底會使社團萎縮，甚至失去參與社團的樂趣和意義。他希望能夠呼籲在地、返鄉的青年或是接管家中產業的年輕人們加入社團，一來為了傳承，二來能為社團帶來新血。

從傳承問題發現鄉鎮人口結構問題，公所是否創造許多就業機會，許多在地年輕人都很樂意返鄉，但是現實經濟層面的問題總是最重要的因素。面對許多像大坡池改造計劃、鄉鎮活動，公所部門都可以釋出需求或委託社團辦理，提出計劃再進行審核調整或是轉送其他單位申請。

最後，范大哥以身為池上人為榮，他感謝池上農民的堅持讓池上米的品質問鼎全國，先天自然地理優勢，加上農民的共識，以品質優先，在地自發性的互助配合，米成為眾人凝聚而成的結晶，也是池上鄉民們值得驕傲的象徵。

返鄉的先行者——開創池上兒童畫室第一人／彭玉琴

文／廖家瑩　圖／吳彥德

彭玉琴所成長的年代，是經濟起飛的七、八〇年代，大量農村人口往城市移居。像她這樣到台北求學、有美術專業的農村人，往往選擇留在都市，追求更豐沛的物質生活。而她彷彿走在時代之先，在沒有「返鄉青年」概念時，就選擇了與多數人不一樣的道路，成為池上出身的第一位兒童美術老師。

彭玉琴/1965年次

1980年　首位到台北念純美術的池上人
1984年　在花蓮美崙創業，開設兒童畫室
1986年　回到池上，開設兒童畫室
1990年　結婚
1997年　經營池上第一家民宿

「一家人一起做事業，這種有未來的感覺，很踏實。」

愛畫畫的小女孩

彭姐成長的年代，是經濟起飛的七、八〇年代，大量農村人口往城市移居。像她這樣到台北求學、有美術專業的農村人，往往選擇留在都市，追求更豐沛的物質生活。而她彷彿走在時代之先，在沒有「返鄉青年」概念時，就選擇了與多數人不一樣的道路，成為池上出身的第一位兒童美術老師。

彭姐的家在池上著名的「大坡池」上面的山坡上，幾間樸實雅緻的平房，錯落在山徑小路兩旁。從屋子周圍修剪整齊的草地，可以感受出主人打理環境的用心。小路盡頭，她揮舞著手，爽朗的招呼我們過去。這裡是池上史上的第一間民宿「玉蟾園」。民宿經營者是近十幾年來，她廣為人知的另一個身份。

「兒童美術」與「民宿」，看似兩個不相干的領域，她都以先行者的姿態，勇往直前的一腳踏進去，這樣獨特的、開創的返鄉歷程，也提供了不同世代的視野。這個故事要從當年那個愛畫畫的小女孩說起。

彭姐的父母，是典型新竹移居到台東的客家人，刻苦樸實、從不怨天尤人，這一點影響她很深。在池上福文村出生長大的她，家中六個孩子排行第五，樂觀開朗的她說，自己的童年已經沒有哥哥姐姐那麼辛苦。愛畫畫的她，從小就能盡情的展露天賦，國中時漫畫比賽常常得獎，家裡掛滿了獎狀。

「小時候只知道自己喜歡畫畫、喜歡動手，覺得木作工藝很迷人，對織毛衣卻又一點都不感興趣。直到國中畢業，發現高中有『機械製圖』，卻不知道有『純美術』，學校老師也都沒提過。」那是個資訊不發達的時代，也是個需求大量高素質勞動力的時代。但彭姐知道，那不是她要的。

幸運的是，從台北回來池上的哥哥姐姐告訴她，你想要的「那種」台北有。於是，她成為班上第一個到台北念高中的人，對當時多數要繼續升學的台東人來說，最遠的選擇通常是花蓮。那一年是一九八〇年，連接蘇澳到花蓮的北迴鐵路剛剛通車，台灣東、西部鐵路首度貫通的年代。

高中畢業就創業

台北協和工商「美術工藝科」畢業後，多數同學投入美術設計、廣告文案的工作。光統書局的協理也許看到了彭姐擅長與人互動的特質，提點她可以去「教小孩畫畫」。她說，「我找了很多資料才發現，原來『動手做』是可以教人的。因為自己的成長過程，從來沒有被教過畫畫，鄉下沒有『才藝班』的概念，而且通常以為讀『幼保科』才是教小孩的。」

正好在花蓮美崙開紅茶店的乾媽主動提供地下室給彭姐使用，還熱心的幫忙招生。於是，一九八三年十八歲的她，人生的第一個創業「兒童美術教室」順利開張。回想起隻身在台北求學的時光，感覺特別辛苦。彭姐說，「很慶幸，如果當時沒有去台北讀書，就不會有現在的我。」在社會劇烈轉變的過程中，她抓住了新的時代可能。

返鄉，創立池上第一個兒童美術教室

累積了兩年教學經驗後，彭姐想家了，第一個機會是小學代課老師。她說，「鄉下學校很缺美術、音樂等特殊專才老師，而代課的待遇比一般的工作更好，所以就自然而然就回來了。」這一教就是三十年，「小學美術老師」是她至今依然保有而且非常享受的身份。

不久，她也在池上開啟了自己的個人畫室，是池上有史以來的第一個「繪畫才藝班」。相較於當時學校老師愛用簡單乾淨的彩色筆，她讓孩子們玩蠟筆、水彩、廣告顏料，盡情揮灑、不亦樂乎。漸漸贏得許多家長的信任，甚至有家長租好房子作畫室，請她過去任教。因此，全盛時期在池上、關山、富里、玉里都有畫室。再加上學校代課，讓她過得比都市生活更充實忙碌。

最有成就感的時候，就是孩子畫畫得獎。「現在想來，返鄉是回來播種，讓有畫畫才華的孩子不會被埋沒。」但是她話鋒一轉，「其實畫畫是沒有分數的。為了比賽教畫畫，會把父母教壞了。因為我們不是要教出『選手』，而是要啟發孩子真心的愛畫畫，那應該是充滿想像力的、快樂的，而不是痛苦的。」

一趟日本兒童美術的觀摩學習後，她更確定了不應該揠苗助長。彭姐說，「我們是『啟發』孩子，不是教導孩子。」不了解兒童畫的人，總是會告訴孩子應該怎麼畫，然而就因為「大頭小身體」，才讓兒童畫充滿童趣。這樣彌足珍貴的質地，將一點一滴的隨著成長流逝，再也找不回來。

意外展開的副業：台東第一家民宿「玉蟾園」

一九九〇年，與相戀五年的先生結婚時，也曾經想過去台北闖蕩，畢竟在時代的浪潮下，都市代表著成功與希望。但是，先生的事業都在池上，而自己一路投入教學工作的奔忙，再加上兩個孩子陸續報到，於是漸漸地就安居在池上了。

一九九七年，正好打算整理山上公婆留下的老房子，無意間在報紙上看到「培訓民宿管理人才課程」。那是「民宿」概念剛引進台灣的年代，對多數人來說是個陌生的新鮮玩意。她說，「上了課後才發現，在風景怡人的山邊，把家裡多餘的空房租給旅人，說的就是我家呀！」。於是，山上的老房子，就成了池上第一家，也是台東第一家民宿。

民宿一開始就是「副業」的概念。當時仍然身兼數個教學工作的她，也是抱著邊玩邊做的心態。她笑說，「最早我們自己住街上，把客人單獨留在山上住。當時只有電話，沒有手機，常常客人遇到什麼問題，我們也不知道。」。這是一個主人與客人都在摸索的過程，和如今滿街民宿的時代，有著天壤之別。

過去，旅人要在花東縱谷停留很難，因為除了花蓮與台東，中間很少有住宿的地方。憑著口耳相傳，漸漸有客人找上門來。真正開始上軌道，是被7-11的《花東春之賞》報導後，嚐到了電話接不完的爆紅滋味。在彭姐說，「剛開始做民宿時，池上完全沒有便利商店。後來有了，才彷

彿感覺走向文明。以前不覺得這裡好，都是外面的人告訴我們這裡有多好。現在回想，池上真的很美，」幾年下來，在半山腰上的「玉蟾園」積累了很多喜歡樸實、自然的鄉間生活的好朋友，每年都會固定來住幾天。

走過人生低谷，全家一起努力

然而，彭姐的人生並非完全的一帆風順。二〇〇〇年，先生被朋友倒債、哥哥突然過世、颱風吹垮了玉蟾園的老房子。禍不單行的是，災後整理家園卻不小心被蛇咬傷，一度還以為人生將盡，幸虧後來發現不是毒蛇。

力不從心的她，結束掉四間畫室，舉家搬到山上，決定全心全意經營民宿，直到十年後還清所有債務。這樣面對失敗再站起來的歷程，讓人感受到她的勇氣與堅韌。二〇一四年，大學畢業的兒子，返鄉接手民宿。她和先生，終於可以喘一口氣。她說，「現在是一家人一起做事業，這種有未來的感覺，很踏實。」。

接手居滿兩年的兒子說，他從裡面拿多少錢，父母是完全的信任。現在，他加入了把錢存進撲滿的行列，對此充滿感激。新一代的青年返鄉，接手老鄉青年開創的基礎，有種難能可貴的惺惺相惜。兒子雖然年輕，卻很有想法。彭姐交棒的心法，就是完全的授權，而且更鼓勵他多和其他的返鄉者交流。

現在的她，最享受的是到廣原國小為原住民孩子上畫畫課。從二〇〇六年開始兼任的代課，至今已經十年，也是唯一她捨不得結束的課。她開心的說，「原住民孩子用色很繽紛、表達很直接。」這跟過去在畫室教學是完全不同的，因為是深深的播下一個種。」

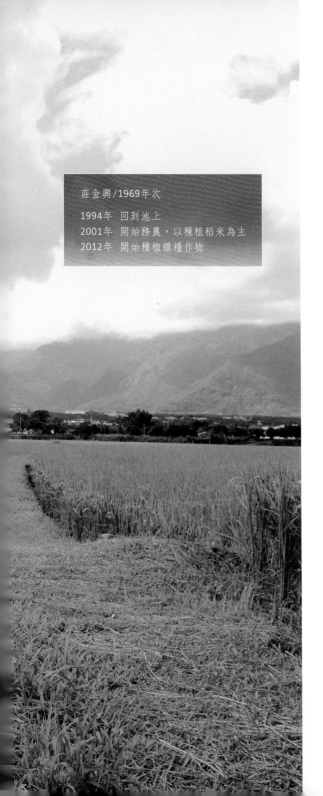

辛勤工作，不斷挑戰自我的務農人生／莊金興

文／陳懿欣　圖／劉亮佑、邱健維

莊金興個性靦腆、不多話，但聊起耕作卻是侃侃而談。與他相約田裡拍照，他開心地指著背後的田埂與兩側稻田笑著說：「這就是我的伯朗大道！」農作帶給農人的成就感在他的臉上充分展現。

莊金興/1969年次

1994年　回到池上
2001年　開始務農，以種植稻米為主
2012年　開始種植雜糧作物

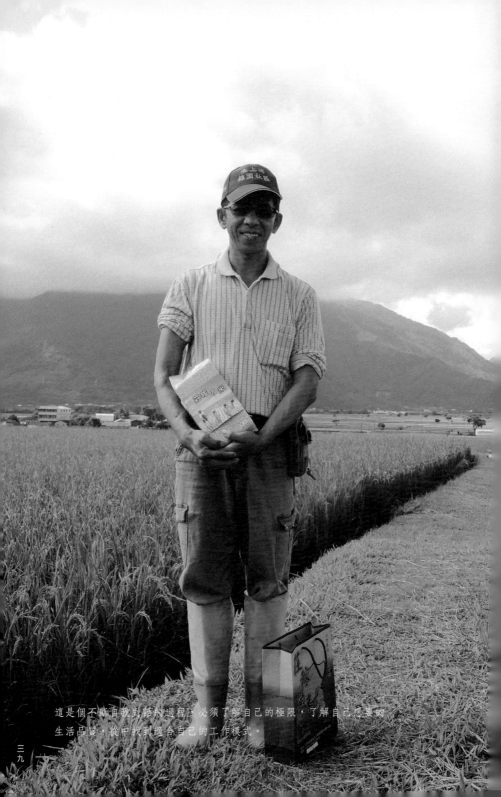

這是個不斷自我對話的過程，必須了解自己的極限，了解自己想要的
生活品質，從中找到適合自己的工作模式。

返鄉照顧爸媽與生活，發現鄉村生活的好處

在高中階段離開池上的莊金興，退伍後先後到花蓮與台中工作，三年後，考慮家中弟妹都已離家，沒人陪伴爸媽，因此辭去當初返鄉回到池上。今年四十七歲的他回到池上已經超過二十年，說起當初返鄉的原因，除了照顧父母外，另外一個原因是無法忍受都市生活中的悶熱與吵雜。

「我根本沒法住在都市生活。」回來後越來越習慣池上的環境，對於都市生活反而難以適應。這幾年西部空氣污染日益嚴重，他說，到了西部就必須關窗戶開車，但車子沒有冷氣，關了窗戶非常的熱；有時夏天坐火車到台北，就覺得空氣悶熱窒息，這些原因更令他不願意離開池上。

農村生活雖然賺得少，但存錢的速度卻比都市快。他以自己為例，在台中工作時月領四萬，但無法存到錢，回到池上後，第二年就貸款買車，幾年後便將貸款還完。他認為在農村中需要花錢的機會少，雖然賺的沒有都市多，一增一減下，反而可以存到錢。

莊金興個性靦腆、不多話，但聊起耕作卻是侃侃而談。與他相約田裡拍照，到了他的田區時，他開心地指著背後的田埂與兩側稻田笑著說：「這就是我的伯朗大道！」農作帶給農人的成就感在他的臉上充分展現。從他的故事中，見到農夫專注於耕作上的辛勤人生。

工作七年後開始務農，耕作面積逐步擴大

莊金興回到池上後先在關山砂石廠工作，這份工作做了七年，直到砂石場經營不善關門，才開始接手家中農務工作。二○○一年起隨著父母親一起耕作，到了二○○八年雙親退休後，完全由他接手。

莊家田約一甲，但目前耕作面積累積到十一甲，這些田地多是鄰居因某些因素無法繼續耕作，信任莊金興的認真耕作，而將田租給他。耕作的十一甲水稻田中，有機田佔了八甲，其他三甲採用慣行農法。「工欲善其事，必先利其器」，面對大面積的農田，且有機耕作需要更多的心力照顧，因此莊金興幾年前就決定貸款，購買價格不低的農機具。五、六百萬的貸款金額不是小數字，但想到只要撐過十年，農機具就是自己的，他認為這是必要的投資。

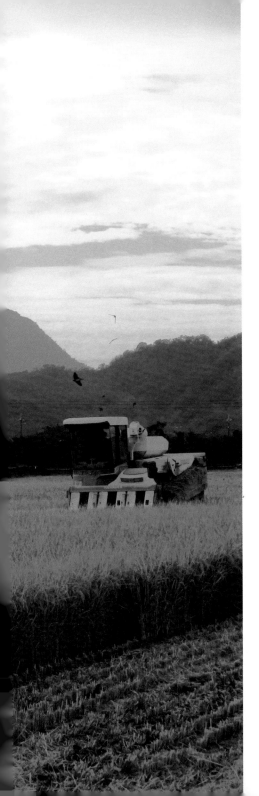

忙碌的農事生活，必須學會取捨

目前田區分為三處，分別是萬安、富南與龍仔尾，農忙期間必須與太太進行分區分工，否則將會影響稻作生長與收成狀況。若他開機具到其中一區工作，其他田區則必須由太太照顧，相互交叉分工，太太永遠是他最重要的事業夥伴。

從農者都知道自產自銷的利潤絕對比米廠售價高，雖然利潤較好，但是因為本身不擅長行銷與包裝，做起來格外吃力，而且也會讓自己忙上加忙。比如包裝，就必須在一整天農忙後，晚上再進行包裝，為避免影響自己與家人的作息與健康，所以自產自銷的對象僅限於熟客。

在工作與收入之間的取捨與天平，必須務實衡量自己可負荷的程度，進行測試與調整。對於莊金興而言，這是個不斷自我對話的過程，必須了解自己的極限，了解自己想要的生活品質，從中找到適合自己的工作模式。

投入旱田耕作，是另一段學習的過程

說起旱田耕作也是一段機緣，約五年前，推動台灣小麥耕作的「喜願小麥」到池上，透過朋友介紹，開始與喜願小麥進行契作，且必須使用友善農法種植，遵守不灑藥、不捕鳥的原則。小麥生長期間為四個月，且播種時間正好為每年二期稻作收割後，大約在十一、十二月播種，三、四月採收，這段時間正好都是稻作農閒時間。

「我其實是白老鼠啦」，莊金興笑笑地說。種植小麥五年的時間，第一年失敗沒有收割，第二年與第三年開始有成果，農作收穫約一頓多。除了小麥之外，今年開始第一次種植高粱。種植小麥與高粱虧了不少錢，但他還是想要繼續試試看，他認為若成功了別人才會一起做。所以正在思索如何安排到田區與高粱田區的工作時間，以及如何克服小麥田區的鳥群問題，甚至興起購買旱作農機具的念頭。

簡單生活，辛勤工作，是農村中最堅實的基礎

「樂天知命」常常是大眾對於務農者的印象，農夫們與大地相處，收穫多寡必須天時地利人和，缺一不可；若遇上收穫狀況不好，也就笑笑地說明年再來。莊金興以務農做為志業，完全靠自己打拚，一點一滴慢慢累積，不斷嘗試友善環境的耕作方式，水稻與雜糧的工作，也讓他的務農生活顯得緊湊。在農村中，這群辛勤工作的務農者，正是農村得以保有生產力的功臣，但我們往往容易忽略他們對於農村或整體社會的重要性，他們才是真正讓農村保有農村功能的堅實基礎。

來回城鄉，重新建造幸福秘密基地／陳德光

文圖／謝欣穎

在城鄉間往返多年的陳德光，認為家鄉才是他的家，回到破舊不堪的老家，這裡有著他兒時成長的記憶和回憶，曾經從事營造、木造工程的陳大哥，二〇一四年開始決定自己重新建蓋、整修老家，打造一個讓人感到幸福的空間—「新開園窯燒」。

陳德光/1971年次

1994年 退伍返鄉，建蓋蘭花溫室
1999年 蘭花溫室結束營運，到台中從事營造業文書工作
2001年 回到台東，擔任工地主任
2003年 返鄉從事木造景觀工程
2010年 成立木造工程公司
2014年 將老家重新改建為新開園窯燒餐廳
2016年4月 新開園窯燒餐廳正式營業

從這裡開始找回人與人之間相處的那份溫暖

自力更生，從蘭花溫室到木造公司

從小家境貧困的陳德光，國小就開始打工生活，高中起就自力更生，高職農場經營科畢業後，在今日熱帶蘭園打工，退伍後，返鄉借貸八百多萬，親手建蓋蘭花溫室，主要種植蝴蝶蘭，從引種培育到出品，碰上當時台灣蘭花產業蓬勃發展時期，台灣蘭花外銷日本，當時陳大哥的蘭花溫室一年賣出二十五萬株以上，營業額高達兩百多萬，之後大企業進場投入大量資金及規模化發展，溫室的年營業額逐年下降，加上蘭花栽種培育所需時間長、耗損率高，最終結束溫室營運。

結束蘭花事業後，陳大哥先到台中同學家開的園藝公司工作，後來從事營造業工程文書一年，在二○○一年，輾轉回到台東擔任工地主任職務，在那時開始正式接觸工程產業，從工程企劃、工程製圖到 ISO 認證等作業流程，同年，三十歲的陳大哥結婚，但婚後生活依然困頓，曾為了家計一天跑三個工地，還在河壩以輪胎為床。

二〇〇三年，陳大哥回到台東，透過友人介紹因緣際會下開始承接花東縱管處相關木造工程，當時負責區域南至台東太麻里，北至花蓮和平鄉。七年後，打拚已久的陳大哥成立了自己的木造公司，持續承接地方上的木造工程。

生活漸漸安定，陳大哥也開始思考人活著是為了什麼？他想到年邁的母親及過去賺錢養家的日子，人生不就是為了一個責任而活嗎？如果開心甘願的地承受，怎樣都不會覺得苦了，想通之後他就告訴自己努力就對了。

返鄉重新建造幸福秘密基地

在城鄉間往返多年的陳大哥，認為故鄉有他的根與本，回到破舊不堪的老家，這裡有著他兒時成長的記憶和回憶，曾經從事營造、木造工程的陳大哥，二〇一四年開始決定自己重新建蓋、整修老家，打造一個讓人感到幸福的空間──「新開園窯燒」。

陳大哥發現，現代人因為3C產品的發達與普及，使得人與人間的互動變少了，只靠手機對話，不知道怎麼與人面談，觀察力也變差，這些都是很大的社會問題。所以，將老家重新建蓋並規劃成一個預約用餐的空間，希望讓來過的人愛上這裡，這裡可以是讓人重返根本清靜的場所，家庭好友聚會的秘密基地。

陳大哥對家鄉土地的珍惜和愛護，認為如果要永續經營，就必須在生活環境中取得平衡，他非常清楚自己的目標客群、經營的特色、商品定位，現在新開園的用餐空間採取預約方式，希望讓前來用餐的人吃到新鮮的食物原味，每道料理都是當天現煮、現烤而成，以最天然簡單的方式來處理，希望客人們放下手機、平板，享用美味料理的同時，從這裡開始找回人與人之間相處的那份溫暖。

從教育著手，長育孩子成就地方

談到池上觀光產業和發展時，他認為身在池上的社會人，每個人都應以身作則，大人在做，孩子在看、在學。做父母的總是想把最好的留給孩子，同時可以思索我們到底是想留給孩子的是金錢？是土地？還是未來？有好的環境和人文才能產生新的思維和創造。目前地方人們在面對現實與生活的拉鋸上，讓人們沒有多的心力和時間去思考應對。

或許回到原點，從教育著手，給孩子一個適度的空間，由孩子自行組成社團、安排活動，學長姊和學弟妹間可以聯絡感情，互相學習，從中孩子會一步一腳印的累積能量和發揮創造力，紮實的基礎都是成就未來的根本。

陳大哥相信，孩子成長，地方就會成長，未來才會更好。

移動的腳步，扎根的人生／劉志宏

文／劉亮佑　圖／楊濬瑄、劉亮佑

池上，一個劉志宏從小光著腳丫玩耍長大的地方，一個僅在外地闖蕩兩年便決定返回的地方，一個回鄉後一待就是二十多年的地方，或許對他而言，以「留鄉」一詞來形容，會比返鄉更為合適。

劉志宏／1972年次

1990年	關山工商畢業
1994年	剛當完兵到台北工作
1996年	返回池上
1997年	開始自行接鐵工案
2012年	開始以稻作為主業

他從來不是「返回」，而是根早已扎深，按他的話來說，

那就是「習慣了！」

童年與家園

如果說多工與兼業是農村普遍的工作型態，那劉志宏的返鄉人生正是這種生活的最佳寫照。劉志宏，六十一年次，喜歡打著赤腳，去年剛接下富興社區發展協會理事長一職。到訪當天他在自家院子前，在兩張長板凳上橫放了塊大木板，正在上面處理著一頭剛宰好的豬。他一邊談著過往經歷，一邊手拿著刀，熟練俐落地分割豬肉的每一處部位。

志宏大哥說著一口流利的海風腔客語，祖籍是新竹竹東的客家人。其祖父約在戰後不久，帶著一家人從新竹遷移到東部，也就是現在所稱客家二次移民的年代，當時志宏大哥的父親年僅三歲。早期一家剛搬來時，曾住在振興村泥水溪一帶，直到國小時，才搬至富興村，現萬安橋附近。因為小時候每天都要沿著河邊步行過橋到萬安國小上學，因此，大哥的童年記憶裡，有很多在河堤邊玩耍的回憶。

村莊裡的人談起志宏大哥，都說他頭腦動得快，從小有很多玩耍的鬼點子，不過卻也有反被聰明誤的時候。例如在他還小時有一回突發奇想，想用傘骨做槍，卻不小心刺傷了自己的手指頭，非常疼痛，但他不敢跟大人們說，深怕一旦被知道會迎來一陣打罵，最後他選擇忍痛隱瞞。然而忍到了晚上，手指頭越腫越大，最後紙包不住火，還是被父親責罵一番，接著便用工具夾著刺穿手指的傘骨，直接將它從指頭裡抽拔出來。這段童年經驗，光是用聽的，就可以感受他的痛。

然而，這麼會玩的他，卻幾乎未曾離開過台東，就連當兵也是在臺東知本開發隊服役。志宏大哥在結束服役後，曾嘗試離開家鄉到北部發展，透過哥哥友人的介紹，他到遊覽車公司學習大型車輛組裝的工作，在台北當學徒的生活僅維持了不到兩年，便因都市環境的不適應以及家裡長輩的照顧需求，於是決定在一九九六年返回池上老家生活。

多工的農村生活哲學

「要做牛，不怕沒有犁可拖」是志宏大哥的人生哲學，他認為在鄉下生活並不困難，但前提是你要肯做。志宏大哥並非一返鄉即有家業及田產等著他接手，在他這返鄉二十多年的經歷中，他嘗試過各式各樣的工作，靠自己的力量開創出路。

剛回鄉時，志宏大哥的第一項工作是鐵工。起初他跟著師傅一起做，工作了一段時間以後，就開始自己接案子，他招集工人，村子裡很多大哥都跟他一起跑過工地，那時他才二十五歲。鐵工的工作持續十多年後，便因工人出工率遞減而決定歇業。

不過說來也是緣分，志宏大哥因早年從事鐵工，某次替人蓋房子，對方因付不出工錢，便送給他約四頭小豬，於是便因緣際會地養起豬來。現在約一千坪寬的養豬場裡，共有二十多頭豬隻在裏頭跑跳，這些豬平時不只他會來照顧，附近村子裡的人家若有剩菜剩飯，也會拿來這裡餵食。

志宏大哥拿著自己特製的細頭水管，坐在矮凳子上，熟練地清洗豬隻的內臟。清水順著細管子緩緩地注入，配合輕拍與翻動，讓清水順利流貫，最後切個小口讓髒污排出，並反覆注入清水多次，直到髒污都除去為止。我在一旁看得入神，大哥則一派輕鬆地說：「以前看別人做過自己再試一次就會啦！」

志宏大哥回鄉後嘗試了各種工作，從種蔬菜水果、做過水泥工、裝潢業、也做過風水、鐵工，近年來也投入社區計畫案等等。現在擔任社區發展協會理事長的他，只要社區有什麼可以幫得上忙的事情，一定點頭，少有第二句話。按大哥的說法，只要好學、勇於動手嘗試、不挑工作、不怕辛苦，在鄉下不怕沒有飯吃。這是志宏大哥的做事態度，而靠著這樣的精神經營他的返鄉生活，是他白手起家的風骨。

近四年，大哥開始將主業轉移到水稻的生產，目前耕種面積已達到二十多甲，北至長良，南至知本。由於家裡沒有田產，因此大哥皆須透過承租的方式來耕作，每期光是地租加總起來就將近一百萬。此外，現在農民普遍投資農機具，平均下來每個月要付的貸款，少則一至二萬，多則五至六萬。他笑說，現在的農夫作田成本很高。近幾年，他就在這些分散四處的田間東奔西跑，不僅種水稻，有些田也種高麗菜和水果，不僅是農務上的奔波，他也時常因各種理由快閃各縣市；有時買機器零件、有時朋友需要幫忙、有時當寶島義工團的志工替人蓋房子。

小豬是志宏大哥在富興社區發展協會的工作夥伴，她談起社區的理事長，笑著說：「我都會問他，你是每個禮拜在環島嗎？」小豬因社區事務時常聯繫志宏大哥，今天聯絡時還在台東，隔天再電話聯繫時，會發現他人在高雄或是台北，也可能是南投，小豬說，總之聽到台灣任何角落的名字出現，都不用太驚訝。

返鄉還是留鄉？

池上，一個志宏大哥從小光著腳丫玩耍長大的地方，一個僅在外地闖蕩兩年便決定返回的地方，一個回鄉後一待就是二十多年的地方，或許對他而言，以「留鄉」一詞來形容，會比返鄉更為合適。

一位美籍華裔人文地理學家段義孚曾提出「地方之愛」一詞，用來說明人對於「地方」的意識，是建立在人和地方的情感聯繫，而這樣的情感連結和童年及家園有很深的關聯。相對於「返」是一個由外歸回的形式，「留」更強化了停下來的意象，而這個「停下」便是地方的產生。從志宏大哥的故事裡，我看到這個「停下」並非形式上的，相反的表面上他不斷在「移動」。在這裡，「停」是一種深層的連結與認同，就連移動也是為了要「停下」。

因此，或許對志宏大哥而言，他從來不是「返回」，而是根早已扎深，按他的話來說，那就是「習慣了！」

（本文感謝富興社區發展協會返鄉青年楊溶瑄提供部分資訊與文字）

返鄉解決農事，開創格局新視野／魏瑞廷

有人說文青賣不出好米，其實不然，而是要懂得給予生硬的米一些生命，讓和你買米的人可以從中獲得他想要的東西，也許是一種概念和生活方式等等，現在人比較忙碌，在消費的同時也是一種認同和支持。

文／謝欣穎　圖／謝欣穎、魏瑞廷

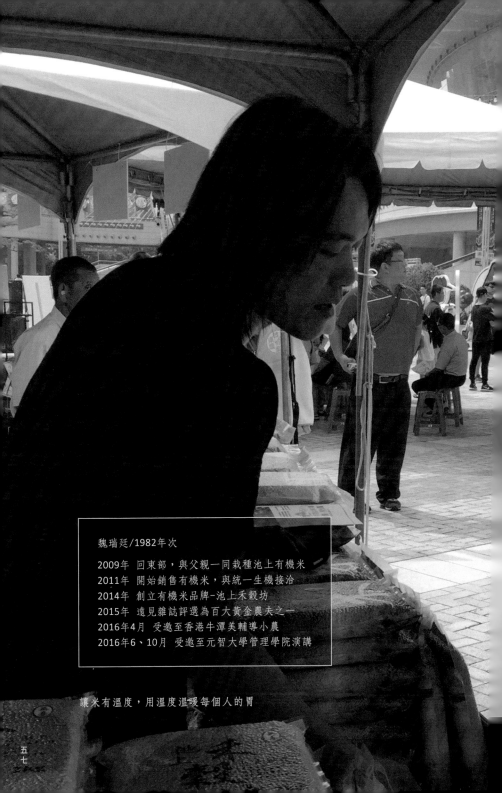

魏瑞廷/1982年次

2009年　回東部，與父親一同栽種池上有機米
2011年　開始銷售有機米，與統一生機接洽
2014年　創立有機米品牌-池上禾穀坊
2015年　遠見雜誌評選為百大黃金農夫之一
2016年4月　受邀至香港牛潭美輔導小農
2016年6、10月　受邀至元智大學管理學院演講

讓米有溫度，用溫度溫暖每個人的胃

堅強的毅力，從解決問題到自創品牌

從小看著父母辛苦下田耕作的魏瑞廷，每當寒暑假來臨又正值農忙時期，總是在農田間度過，決定長大後不當農夫的他，非常努力讀書，大學時就讀森林系、考取技師執照，當完兵後考取相關公職職位，總是能夠順利考取自己想要的科系、技師執照與職務，可說是人生勝利組。本以為就此可以不務農的他，卻每到收成時，常常聽到父母為米的銷售和價格困擾。

二○○九年，父親決定承租台東農場在池上釋出十公頃土地，當年池上鄉正推廣有機米產業，因此開始栽種有機米。同年，魏瑞廷因工作單位調派回到東部就職，加上不忍父母每年為賣米的事煩惱，決定返鄉幫忙，這正是他返鄉面對半公半農挑戰的開始，剛開始回來東部很排斥作農，總是不開心，但還是和父親一起栽作有機米。

記得有機米剛收成時，十公頃農地產量高達數萬斤有機米，當時又正值有機米推廣初期，民眾對於有機概念非常陌生，池上地區米廠不需這麼大量有機米，於是發生池上有機米低價賣給其他地區米廠的困境，而更糟的是，當穀子賣不掉，米商就會寄來穀子的降價通知。為了解決這種銷售上的問題，於是在二○一一年，魏瑞廷決定開始自產自銷。萬事起頭難，有次米銷售不完時，魏瑞廷寫信給統一集團總裁高清愿，請求總裁幫助小農，得到回應後，他帶著米北上與集團高層會面，當時是由統一麵包廠經理與他接洽，了解需求後，開啟了與統一生機的合作。在那次與統一集團接洽後，魏瑞廷開始思考創建品牌的問題，他認為品牌與生產者是站在同一陣線，尊重自己的產品才能讓消費者尊重你的理念，決定自己碾米自己賣。二○一四年，有機米品牌「池上禾穀坊」正式成立。

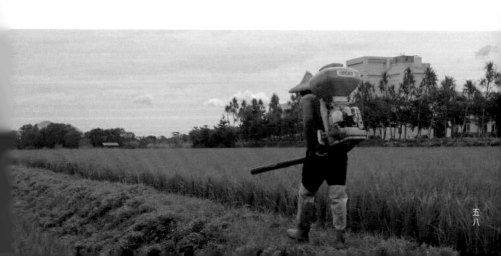

五八

大方送米，意外打造好口碑

自從創立池上禾穀坊品牌後，魏瑞廷總是忙得不可開交，時常到處展售自家有機米。第一次帶著三萬多元的米到台北參展，首日只賣出六包，魏瑞廷知道是因為品牌知名度還不夠，但既然都來參展了，好歹也打點知名度，因此只要客人來他就送米，送到有些客人覺得不好意思，他說：「沒關係，只要您覺得米好吃，幫我介紹客人來就好。」，漸漸的建立基礎客群。記得一次有位女客人打電話反應米裡有蟲，魏瑞廷寄兩包米還給這位女客人，後來這位女客人來電覺得不好意思，魏瑞廷回覆：「阿姨沒關係，如果您覺得米好吃，幫我介紹三個客人來就好。」

二○一五年，池上禾穀坊邁入第二年，魏瑞廷到中興大學就讀博士班，輔修行銷學的期間，覺得兩邊忙碌太過勞累，有點不想經營，結果有位熟客和他說：「你一定要做下去，不然我們要吃什麼？」，這時他意識到原來賣米是一種責任。從此他對務農改觀，以前總是排斥務農的他，卻在銷售米的同時，和客人間的互動中得到了成就感和信任感。

至今池上禾穀坊已邁入第三年，臉書粉絲專頁從初期默默經營，後來慢慢和網友產生互動到現在一千五百多人，讓魏瑞廷覺得這是件很棒的事，現實生活中不可能認識這麼多人，有些長期關注池上禾穀坊的網友知道他到哪展售就會前來找他。還有幾位忠實客戶從消費者變朋友，每次只要知道他到當地展售總是會帶東西來看他。有位連續三年都吃池上禾穀坊的米的客人和魏瑞廷說：「我連續吃了你們家的米，三年來米的口感品質都沒變過。」。當時 Whoscall 正夯，有次他打電話給客人，後來客人和魏瑞廷說他的手機來電顯示：「池上禾穀坊，一包有感情的米……」，正如池上禾

穀坊的創立理念，以「這是一包有感情的米」而闖出小名號，讓米有溫度，用溫度溫暖每個人的胃。

開創格局新視野，小農踏出池上向前邁進

二〇一四年由朋友介紹開始與稻香扶輪社接洽，當時聯合國際扶輪社發起「稻米認養，扶輪傳情」跨社區服務計畫，池上禾穀坊的四大原則：健康、公平、關懷、永續，得到肯定認同和實際行動支持。此後，每年受邀至扶輪社高峰會推廣池上禾穀坊有機米給企業、會員知道。

近年香港土地正義聯盟專為土地永續經營為訴求，新田梁日信透過網路找到池上禾穀坊而結識了魏瑞廷，於二〇一六年四月邀請他到香港新田牛潭美分享種米經驗和產銷經歷，與在地小農交流，讓台東池上米在新田落地。香港土地正義聯盟在二〇一六年十月舉辦收米活動，魏瑞廷替池上禾穀坊走出台灣向前邁進。

二〇一六年六月，由於賣米與元智大學教授結緣，教授長期關注池上禾穀坊臉書動態，覺得魏瑞廷在品牌行銷有別於傳統行銷，因此邀請魏瑞廷至管理學院進行品牌行銷演說，廣受老師、同學們熱烈迴響。魏瑞廷返鄉至今從銷售到品牌創立經營所遇到的難題，造就他勇於突破舊有農業思維開創成功新思路，這也是他從未想過的結果，希望自己的努力成果激勵更多年輕人投入農業。未來他會持續顛覆傳統賣米的做法，以合作互利共生共享的經營理念，除了可以解決米的收購問題，同時農夫有較好的利潤收入，每年多賺十萬、二十萬就足以購買肥料的錢，這樣農夫不會再有入不敷出的情形，農業才能永續經營下去。

有人說文青賣不出好米，其實不然，而是要懂得給予生硬的米一些生命，讓和你買米的人可以從中獲得他想要的東西，也許是一種概念和生活方式等等，現在人比較忙碌，在

消費的同時也是一種認同和支持。另外，科技讓人和人之間的距離變遠了，變得不知如何相處，所以更要把米放入感情、溫度這樣才能把人與人之間的距離拉近，讓自己不平凡的人生造就出不平凡的米。

最後，魏瑞廷想和務農青年們說：「我們做得到，你也可以做得到。」

農鄉全面規劃，讓池上鄉更有感

魏瑞廷一路以來的務農歷程，個性積極不服輸的他，認為農夫還是要靠自己努力，並勇於嘗試創新和付諸行動才是解決問題的長遠辦法。談及近年伯朗大道出名觀光人潮湧進，是否應該將池富道路規劃成一條有池上在地特色的街，讓旅客來到池上不只是看伯朗大道、金城武樹，還要逛這條街，之後旅客再來到池上時不見得是要看那棵樹，而是來逛這條街，這樣才會提升池上農產品的銷量，才能真正幫助在地經濟成長；還有規劃農事體驗的活動，吸引喜愛鄉村的人來池上。

將池上鄉道規劃成具有故事性的鄉道，讓旅人來到池上就知道這是好米的故鄉，就是來體驗和感受池上的鄉村風景，以日本為例，在日本許多農村稻田都會豎立立牌來介紹解說自己的田，甚至只用宣紙寫上毛筆字介紹的也有，這會讓人真正來到鄉間、認識農村的感覺。公所應重新將池上鄉鎮規劃成讓人一進來就知道這是一個農村，並且會想好好認識這裡，就像日本里山的自然農村生態一樣，當大家一到那裡就知道這就是里山。

扎根池上的留鄉青年——大順行／吳明哲、吳明隆

文／陳懿欣　圖／吳明隆、李小岱

吳明哲與吳明隆兩兄弟，年紀約四十歲，在池上長大，高中求學時離開池上，而後都選擇回到池上成家立業。在池上提起他們，大家都知道兩兄弟熱心參與社區事務，年紀雖輕，加入義警、義消工作卻已接近二十年。

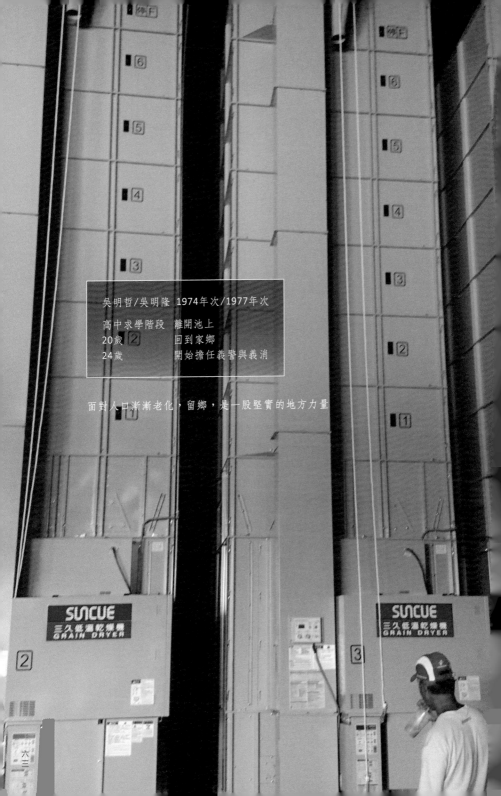

吳明哲/吳明隆　1974年次/1977年次

高中求學階段　離開池上
20歲　　　　　回到家鄉
24歲　　　　　開始擔任義警與義消

面對人口漸漸老化，留鄉，是一股堅實的地方力量

兩代經營農機商行，看見農業經營方式正在轉變

現代人為了自己的夢想而奔走，生活常被工作填滿，但社會中也有一群人在忙碌的生活之外，騰出時間為社會無私奉獻，這些小人物匯聚起來的力量，是社會穩定發展重要的基礎。例如義交們站在繁忙的十字路口指揮交通，提供大家便利、安全的通行道路；在許多救災場合中，義消不顧一切地衝進災區救人，希望可以挽回更多的生命。

吳明哲與吳明隆兩兄弟，年紀約四十歲，在池上長大，高中求學時離開池上，而後都選擇回到池上成家立業。在池上提起他們，大家都知道兩兄弟熱心參與社區事務，年紀雖輕，加入義警、義消工作卻已接近二十年。

採訪當天，相約在田味家，田味家老闆力尤同樣也熱心參與社區事務。兩兄弟下班後，我們就在力尤家進行採訪，不時還會有客人進來寒暄。兩兄弟一矮一高，兄長關係常會被誤認，但濃眉大眼的五官，神韻相像，但更像的是兩人健談與開朗的個性。

吳明哲與吳明隆兩兄弟目前經營農機具行，這間店是父親三十九年前開設，當時店名是「東立農機行」，後來改名為「大順行」。農機具行主要的營業項目是販售與維修農機具，還有安裝太陽能熱水器。

兩兄弟高中階段都在外地就讀，哥哥明哲就讀農機科系，與家裡的事業正好吻合，畢業後回到池上加入經營。弟弟明隆則在畢業後選擇先去台北工作，短短三個月的時間就因為環境不適應而多次中暑，因此選擇回來池上。兄弟倆一起經營公司的分工方式極有趣，哥哥負責會動的拖曳機、割稻機等機具，弟弟負責不會動的烘穀機與太陽能熱水器。

經營農機具行業這麼多年，兄弟倆感受到農機具價格上漲對於農業經營的影響。以割稻機為例，以前一台約十幾萬，後來上漲到一百多萬，到現在約三百多萬；當機具越來越貴，農民收入沒有增加，使得農民購買機具的能力大幅降低，農民只好一直盡力將耕作面積加大，增加收入才能購買機器，或者聘請農機代耕業者協助耕作。台灣農業經營型態隨著一些因素而轉變，眼看朝向農企業的模式已經成為不可避免的趨勢，加上農民心聲

往往不容易被大眾或政府所重視，兩兄弟看在眼裡，對於農業經營者的困境顯得擔憂。

熱心公益，跟隨父親腳步加入義警與義消行列

除了經營農機具公司外，兩兄弟都熱心參與社區事務，這點也受父親的影響，父親以前為義警，並曾擔任村長一職。兩兄弟在二十四歲左右追隨著父親的腳步加入義警與義消的行列。哥哥明哲毫不猶豫的加入義警行列，弟弟明隆則選擇義消，源於自小對於火就有一股無法名狀的喜愛。

明隆曾在五歲時因為覺得火焰很美，有一次玩起家中燒熱水的木材，卻差一點把整棟房子燒掉。後來在國小六年級時，目睹一場火災，他在現場一直想要拿滅火器幫忙，而在救火工作結束後，消防隊員送他一個雞腿便當，「當時雞腿便當是很少見的！」吳明隆說，顯示當時消防隊員非常感謝他的參與。

災害發生的時間總是不定時，面對這樣的特性，兩兄弟都不約而同地表示，當出勤任務來的時候，都會選擇以義警義消工作為優先，因為救災就是搶時間，不能耽誤一分一秒。面對一連串緊急狀況，已經習於將自身安危放在身後，他們說：「在救人的時候，是不會害怕的」。

個性熱忱愛助人，姻緣也隨此來

鄉村人口少，彼此互相熟識，鄰里間的噓寒問暖或互贈自家農產，編織出鄉村濃厚的人情味。這種人情味，也常常是外地人移居到了一個陌生地方很重要的支柱。池上近年移居者開始增多，兄弟倆也會開始運用自己的方式，協助移居者。例如帶著工班到剛剛成立一年的育佳麵店用餐，或者常常邀約沒有車子的民宿老闆一起外出走走。雖然都是一些小動作，但對於移居者來說，在地人的認同與邀約往往是讓自己心情放鬆的最佳助力。

這樣的個性，也讓弟弟明隆與妻子認識的過程成為地方佳話。在二十年前，弟弟參加讓池上青少年發洩精力的「玉勝醒獅團」，住在桃園的妻子經由公視紀錄片看了醒獅團的故事與表演後，感動於社區組織對於地方青年的幫助，所以寫了一封信鼓勵醒獅團；但這封信醒獅團收到後，一直沒有回覆，有天吳明隆看到這封信，一心想要謝謝人家的肯定，因此寫信回覆，沒想到自此牽上一段姻緣。二○○二年兩人結婚時參加政府舉辦的五十對勞工人權婚禮，這段姻緣故事吸引了媒體注意，還登上了報紙。

花火的愛出迸　人生陌舞鼓信

面對人口漸漸老化，留鄉，是一股堅實的地方力量

吳明哲與吳明隆兩兄弟留在家鄉，與父親一起投入農機服務的行業，為農民提供服務；且在日常生活中，積極投入社區服務，並關心新的移居者。兩兄弟自始自終選擇留在家鄉，為家鄉貢獻一己之力服務社區，他們的好友力尤即說：「這種穩固但容易被忽視的地方力量，其實更顯珍貴。」

如果將這兩位歸類為返鄉青年，其實更好的詞應該是「留鄉青年」。對於鄉村來說，除了返鄉青年或移居青年外，選擇自始自終都留在家鄉的青年，在社會分工與社會關係上，無疑是社區一股重要的支撐力量。

短暫的離開，回鄉重溫故鄉土地的味道／潘金秀

文／謝欣穎　圖／潘金秀

源於自己喜歡做 65℃ 的湯種麵包，雙魚座的潘金秀，因此以「愛戀 65℃ 手作土司坊」為工作室名稱。選用在地天然食材，嚴格堅守品質，總是親力親為做好每一項製作細節，因人力有限產量有限，成為網購排隊美食。

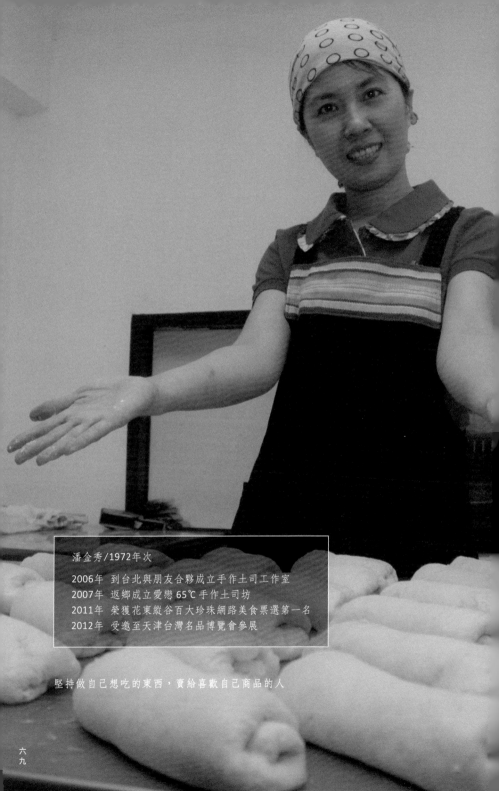

潘金秀/1972年次

2006年　到台北與朋友合夥成立手作土司工作室
2007年　返鄉成立愛戀65℃手作土司坊
2011年　榮獲花東縱谷百大珍珠網路美食票選第一名
2012年　受邀至天津台灣名品博覽會參展

堅持做自己想吃的東西，賣給喜歡自己商品的人

創業成立手作土司工作室，網路爆紅

一直在池上成長生活的金秀，曾經從事會計、保險專員多年，平時對手作西點有興趣，因而進修考取執照，後來朋友建議她做生意，於是在二〇〇六年北上與朋友合夥在公館成立手作土司工作室。創業初期先接親朋好友的訂單，後來因為口耳相傳，許多人在網路上寫文分享，搭上部落格與起的潮流，生意陸續接踵而來。

台北工作室成立三個月後，陸續接到媒體採訪，訂單如雪片般的飛來。工作量大增後，開始早出晚歸的生活，每天清晨四點坐計程車從永和到公館，埋頭忙碌製作土司，僅有兩人的工作室，忙得不可開交，加上手工製作非常消耗體力，使得她每到週休，大多時間都只能在住處休息，鮮少外出。

在台北工作期間，有次父親因病在花蓮醫院開刀，當時被訂單追著跑的金秀，只能下班搭夜車到花蓮探病，隔日再坐早班車回台北工作。健康因而開始拉起警報，發生頭痛和身體不適等症狀，每次只有回到池上才能舒緩不適，身邊的友人聽聞後對她說：「既然你是做網路生意，就不一定要在台北呀！」聽取朋友建議的同時，金秀想起自己和家鄉土地的種種，從小在池上這塊土地長大，在台北生活一年總是無法適應台北的空氣和環境，應該是人和土地間的一種連結吧！加上父母年邁身體欠安，金秀決定回鄉重新開始，於是在二〇〇七年返回家鄉。

朋友齊力相挺，堅持努力再造夢想

離開台北的工作室後，經過朋友熱情幫忙及因緣巧合下，剛開始先在中正路上租屋，成立「愛戀65℃手作土司坊」。隔年搬至中山路，直到二○一四年遷到現址仁愛路。一路以來受到許多朋友的支持，才能讓工作室營運很快的步上軌道。

但是，每天在工作室裡努力做土司的金秀，萬萬沒想到自己苦心經營的工作室，居然被「85℃」控告侵權，為了自己的權益，她不斷努力的爭取答辯，經過一年多的纏訟，於二○一一年，小蝦米戰勝大鯨魚最終獲得勝訴，身心憔悴的她最終得到解脫，得以將工作室繼續經營下去。

愛戀65℃以湯種麵包為基底，運用在地天然食材，
創造網購超人氣的幸福土司

網路創業甘苦無人知

「喜歡做自己想做的事，堅持做品質，堅持做自己想吃的東西，賣給喜歡自己商品的人。」一直是金秀創立工作室的初衷。

起源於自己喜歡做 65°C 的湯種麵包，雙魚座的她，因此以「愛戀 65°C 手作土司坊」為工作室名稱。選用在地天然食材，嚴格堅守品質，總是親力親為做好每一項製作細節，因人力有限產量有限，成為網購排隊美食。當時池上還沒有金城武樹，可以讓人買伴手禮或現吃的點心很少，金秀的手作土司坊因此受到許多人關注，同時在二〇一一年榮獲「花東縱谷百大珍珠網路美食票選第一名」。二〇一二年也曾受邀至「天津台灣名品博覽會」參展，這都是金秀從創業以來從未想過的，除了感謝好友們熱情支持與不斷分享才能造就如此的成績。

一路以來，雖有許多喜愛及忠實的顧客願意等待購買，但也曾遇過到付款的訂單，貨運送上門時卻找不到人的情況，這段插曲後來幸虧以宅配人員買下土司收場，當時也發生團購人員捲款而逃的新聞事件，也有客人直接到工作室門口按門鈴說要買土司的，看見包裝好即將出貨的土司說：「你拆開來賣我一條，你明天再做一條寄出去就行了呀！」總是有千奇百怪的問題等著接招，現在網購生意不如以前容易經營，但對她而言反而也是件好事，經營多年的她，想將重心重新放回生活上。

融入鄉鎮記憶，創造難忘回憶

在池上長大生活多年的她，談及池上鄉活動時，最讓她印象深刻的是有一年池上油菜花季活動，當時在土地公廟舉辦，現場有吃魯肉飯大胃王比賽、抓泥鰍、畫糖人，還有抓雞的活動，充滿農村童趣，當時她邀請許多朋友來玩，池上大小村民都共同參與享樂，真的讓人感到有趣又難忘。隔年，池上油菜花海活動變成了卡拉OK比賽，後來全台許多鄉鎮都有油菜花賞花活動，令朋友覺得賞花也不一定要來池上。

2012 7/5-7/8
天津・台灣名品博覽会

而台灣好基金會也曾在池上舉辦「春耕」、「夏耘」、「秋收」、「冬藏」系列活動，現在剩下秋收藝術節活動了。許多人來到農村就是要體驗農村生活，和農村有關的活動與回憶，同時鄉民能夠一起參與和共同回味農村童樂，這就是農村的特色所在！保有農村特色再創農村記憶，讓更多的朋友來到池上或參與活動時更能融入鄉鎮，留下難忘回憶！身為池上鄉的鄉民也非常歡迎各位旅人前往拜訪，希望旅人也能對池上這塊土地加以珍惜與友善對待。

叛逆的靈魂，不再漂泊／邱淑敏

邱淑敏（愛咪）在龍仔尾老屋的慢工細活，逐步生活出屬於自己的樣貌，此時兄長們也開始規劃著退休後的生活，於是大哥提議整修福原村父母現居的老家，除了安養父母，也能建立四代在池上、在家鄉共同的「家」，讓開枝散葉的樹，有著深連土地的根。

1986年 池上國中畢業，北上求學
1996年 銘傳大學商業設計系畢業
1999年 開設個人設計工作室
2009年 歐洲旅遊101天
2010年 回到台東
2013年 搬回池上

泰晤士河畔漫步

有人說，旅行，是為了回家。一場歐洲行腳，也默默地將腳步指向回家的路。

我叛逆，但很真誠

邱淑敏，自認英文很菜，就讀專科時，需要取英文名，同學便幫她選了一個字母少又好記的菜市場名——Amy，爾後朋友都叫她愛咪，常常忘記她的本名。

愛咪是土生土長的池上人，跟多數東部小孩一樣，從十五歲就離鄉求學。大學畢業後，在北部開始平面設計工作，累積作品及資歷後，開設個人設計工作室迄今。二○一三年，在因緣際會下，選擇返回池上，透過友人介紹，承租萬安村龍仔尾的舊平房，自一片荒涼、頹圮，到一磚一瓦、一草一木，逐步而緩慢地展開她孤獨又精彩的改造老屋、返鄉之旅。

對天蠍座的愛咪而言，生活或工作都不能凌駕「真」的本質之上。從小，她常因為跟長輩辯駁真理而吃足苦頭，喜歡塗鴉、畫畫，卻順從傳統，選讀商科，最後插班大學改讀設計，終於發揮所長。在北部待了二十多年，琢磨出令客戶折服的專業能力，但終究是為他人作嫁，內在的創意靈魂總是隱隱蠢動，她知道自己還能再做些什麼，更想留下些什麼，可雋永的，可稍具影響的，讓真實的美好被人看見。

傾聽內在的聲音一方向曖昧未明，二○○九年，愛咪鼓起勇氣為年近四十的自己安排一趟單獨的歐洲之旅。她說，這就像一場遲來的成年禮，儀式有打工換宿、尋訪故舊，還有全然未知的異地探索，從啟程到返鄉，固執地以「一百零一天」為目

擇老屋而居，龍仔尾新生活

返鄉前三年，愛咪在台東市區租屋獨居，期間一份機緣，便前往中國接下設計專案。詎料，此時邱爸爸因重病住進醫院，父母兄們支持她新的體驗，讓她毫無顧慮的在海外一展所長；專案結束之際雖然接續著新的邀約，考量人生多樣性，她認為就近陪伴年邁的雙親是當務之急，不願徒留能做而不去做的遺憾。於是，結束中國的工作發展，回到家鄉台東。

天生反骨的天蠍女，總是挑世人眼中難走的路，雖然回到老家，愛咪仍希望保有自我的空間，她一眼就愛上龍仔尾老厝，簽下長長的租約，然而老屋百廢待舉，而且又在眾人懷疑眼光中，一介弱女子挑起千斤重，再加上來自各方好友的協助，倒也慢慢雕琢出老屋本然又嶄新的風貌。在都會，有其節奏與品味，回到鄉間，各有芬芳，生活如何安排全靠自己堆疊，龍仔尾的寧靜，把城市的快思維轉換成鄉下的慢思考，剎見「一花一世界，一沙一天堂」。

有人說，旅行，是為了回家。一場歐洲行腳，也默默地將腳步指向回家的路。翌年，她收拾行囊，告別繁華的都市，回到後山。

標，彷彿一種自我說服的符碼，完成它就能破關晉級。

修老家，細細鑲嵌「家」的記憶

愛咪在龍仔尾老屋的慢工細活，逐步生活出屬於自己的樣貌，此時兄長們也開始規劃著退休後的生活，於是大哥提議整修福原村父母現居的老家，除了安養父母，也能建立四代在池上、在家鄉共同的「家」，讓開枝散葉的樹，有著深連土地的根；接續的工作理所應當的便交由她就近處理。整修過程，完全體現了她「求真」、「挑戰權威」、「擇善固執」的性格。

整修前，她與兄長們溝通「家」的概念與結構，希望能保留每一代在這裡生活的痕跡，而不是全部翻新；像是爺爺當年的檜木門窗、爸爸經營建材時留下的磁磚，一一的應用在新的空間裡，過程中，媽媽也幫忙一塊塊洗淨，年輕時所販售的花磁磚，復於眼前，有如逝去的時光重返，將每一代的記憶鑲嵌在「家」中，如今看來份外真實有意義，這是她的「求真」。

擇善固執，就必須懂得等待。池上畢竟地處偏遠，整修過程中，最難的是人力和材料取得，愛咪往往必須身兼數職，既要負責設計監工，有時也要幫忙打雜，甚至獨自開車遠赴台中選購建材，這讓求心切的她深刻體會「等待」也是一門修練。等待天時地利、等待有緣人、等待何時會被說服而妥協、也等待理想堅持被看見、更等待打破傳統習慣，注入創新思維，等待這心思被家人接受而能具體呈現。

挑戰權威，也必須做足功課，還要不恥下問，可以為之，就全力以赴。愛咪著手裝修老家的過程，有著常理外的講究與堅持，常常遇到問題與衝突，挑戰家人甚至工班的理解度，追問為什麼不這樣？為何不那樣？把老師傳搞得頭昏腦脹，不厭其煩的溝通、調整到和解，這過程為自己也為家人們，上了一堂又一堂紮實的裝修課，當然也是人仰馬翻。

愛咪回想，這堂課花的時間、成本比預期多出很多，卻也帶來意外的收穫。透過裝修「老家」的硬體空間，讓原本不善溝通的親子關係、手足關係，開始有了新的連結與氛圍；無形的框架透過有形的改變，展現更為和諧、包容的可能，也算是無心插柳的成果吧！

眾裡尋他，燈火闌珊處

當愛咪忙著老家裝修時，龍仔尾老屋也工作繁多。此時，胡光琦因長宿計劃從新加坡來到台東，而他剛好會點木工，順勢成為愛咪的幫手。她回想初相遇時，一個以木屑脂粉的村姑，在他眼前忙碌穿梭著，然而，這樣真實的畫面正好相應著光琦心底的等待，愛苗由然滋長。很快地，兩人認定彼此，互許終身，無需繁文褥節，姻緣簿上再添佳話。

來到龍仔尾老屋，有了更多的樣貌，紗門上有著圖案雕飾，是庭院旁的野薑花與駐足的鳥，另一扇是跟了她多年的黑貓—紫米與遠走的飯糰，愛咪指著這兩扇紗門，開心的說著有他才能實現這樣的畫面。光琦的加入，無論在行動上或在心理層面，已成為愛咪最大的支持。

從返鄉、老屋、老家到中年成家，愛咪內心始終住著一個長不大的小女孩，張著大眼問世界，為何不能這樣？為何不能那樣？如果可以更好，為何不堅持？她為自己，為家人打開不一樣的思維，雖然會遇到挑戰，會碰到責難，還好生性固執，從不輕易妥協，也不輕言放棄，她的努力為家人把老家變新家，她的真實為自己，從千里之外，把另一半給吸引而來；相信，天生反骨的她，還會繼續向世界下戰書，碰撞出屬於她與他的人生下半場。

說故事的藝術，找到自身與池上另一層風景／李香誼

文／陳懿欣　圖／李香誼、津和堂

李香誼，一位個性直率的女孩子，站在台上向大家分享兩年返鄉經驗時，開場白就謙虛地強調：「我其實還不是一個成功返鄉者的案例」。成功與否其實隱含著世俗對於事業成就的期待，對應於完成一件大業，很多人選擇做自己認為對的事，而香誼正在這條路上。

李香誼／30多歲

2014年　8月　　回台
2014年10月　開始故事書籌備
2015年10月　出版《看見池上‧看見時代》一書

「第一本書，送給池上，同時也是池上送給我的，仿佛是給歸鄉人一個推開家門後的擁抱。」

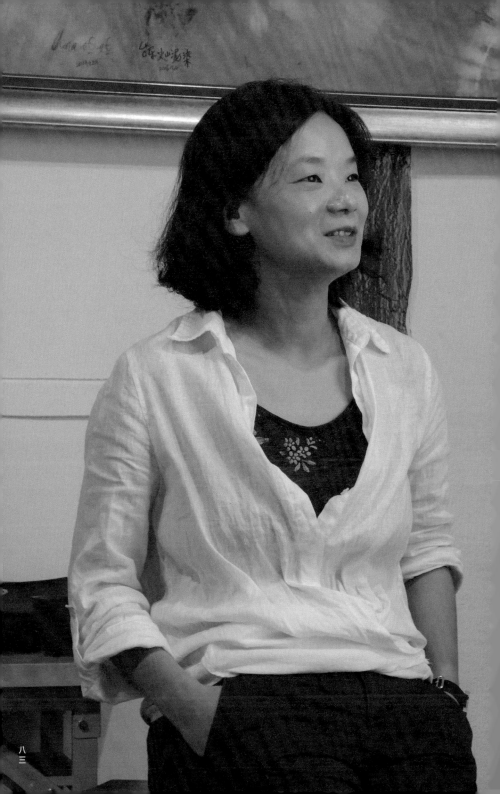

夢境幻滅，返鄉後的震撼教育

香誼，一位個性直率的女孩子，站在台上向大家分享兩年返鄉經驗時，開場白就謙虛地強調：「我其實還不是一個成功返鄉者的案例。」成功與否其實隱含著世俗對於事業成就的期待，對應於完成一件大事業，很多人選擇做自己認為對的事，而香誼正在這條路上。書寫故事，正是香誼在池上嘗試為自己開創的一條路徑。她談起這段返鄉過程，笑著說，早期華人移民是「美國夢」，而她所編織的是「池上夢」。

這個夢在返鄉後一個月內就幻滅，現實和想像天差地遠，鄉村生存期中容易，工作機會有限，而且無法有效銜接多年累積的專長，看著自己在國外求學階段的養分一點一滴流失，她開始思考，究竟該如何進行下一步。

自國中畢業就離鄉唸書，大學畢業後在台北工作一段時間，隨後到德國柏林攻讀碩士與博士學位。長年在德國生活逐漸產生倦怠，香誼開始想轉換環境，正好這幾年池上正紅，媒體也頻繁報導青年返鄉的故事，她想像著池上正聚集很多年輕人、資金，許多創意在此激盪，因此收拾行囊，回到池上。

從零開始，用傾聽與書寫展開創業之路

「與其讓環境改變，不如讓自己改變」，轉念一想，香誼開始尋找困境中的出路，從建立自己的在地視野出發，開始傾聽。在與九十幾歲的阿公聊天過程中，發現老人家的每段生命故事是一場場與地方交織而成的地方誌，可能就來不及了，因此而展開書寫計畫。

離鄉十餘年後回到池上定居，香誼在一年間完成人生中的第一本出版品《看見池上·看見時代》。這本書出現的時間點，正好是池上金城武樹效應之後，池上湧入大量觀光人潮，面對觀光，《看見池上·看見時代》一書提醒了我們，地方發展不是只著重觀光景點為人知的時代面貌，以人物故事書寫方式記錄不同時代的池上。書中展現池上鮮而已，還有這群小人物用日常編織而成的地方風貌。

為何在地故事重要？這是她在柏林感受到的經驗，地方發展不是只看人潮和數據，也得用感覺去思考。每個小人物的故事充滿動人的生命張力與被遺忘的智慧，從傳統中可以挖掘出一些創意因子，以及對未來發展的解答。她期望池上要形成一個具有主動性的發聲管道，讓小人物有機會說話，主動對外輸出在地的聲音。

對比於當今社會流行向世界進行探索的壯遊，這些池上長輩們的移居故事卻是從戰爭、生存開始，是跟生命奮鬥的過程。香誼說：「我想要呈現的是不同的『移動感』」，運用生命史的寫法，紀錄因時代顛沛流離而定居的第一代池上人、在池上出生長大的第一代池上之子、不同時代的池上女性、以及讓在地小孩採訪池上長輩。這四個部分的小人物一起構成了繽紛、精彩的池上人文風貌。

香誼說：「我不希望大家對於鄉下的看法是很平的、單面向的、只有小確幸等，希望以後大家提到池上、富里，或不管哪裡，都可以在腦中浮現獨一無二景觀，感受到不同的地方精神。」

極低經費下出版，卻也因此感受到溫暖支持

由於申請到的補助費用很少，《看見池上·看見時代》在銷售上採用自產自銷，沒透過媒體宣傳，也不搶攻書市，一開始對銷售量是不看好的。但也因此，讓香誼堅定地認為若無法賺錢，就更要讓事情變得有意義，至少要把池上長者的故事寫好，真心誠意的傳給他們的子孫。

香誼談起寫作的過程，是段孤獨的時間，伴隨對於書籍出版後的不確定感，很多情緒交雜著。她提起在採訪前鄉長李業榮先生時，李大哥突然跟香誼說：「不管如何，千萬不要讓自己受傷。」如果一個有夢的返鄉青年回來了，對返鄉者而言會留下一個陰影，對地方也不是一件好事，所以在受傷前要好好調適自己。」這段話，對於那時的香誼是很大的提醒與鼓勵，也讓香誼心境上有了轉折，學習用不同視角看待家鄉與自己。

雖然經費有限，卻也意外地促成了大家一起「把餅做大」的向心力。這本書從故事主角、撰寫人到販售者都是池上人，大家共同參與一件事，一起獲得成就感。例如在池上秋收音樂祭時，香誼和池上樂齡繪畫班的阿嬤們在活動會場販售阿嬤們的畫作和這本書，一同推銷池上在地文藝作品。而香誼為了回饋阿嬤們，將兩天活動中的其中一天販售所得捐給樂齡繪畫班。另外，池上一些店家也主動協助販售這本書，池上書局、全美便當行，甚至菜市場都可買到。這股溫暖的力量，如香誼在《看見池上·看見時代》的作者介紹中所提到的：「第一本書，送給池上，同時也是

八六

池上送給我的，彷彿是給歸鄉人一個推開家門後的擁抱。」

回鄉，蹲下重新看見自己

靠自己力量的創業之路永遠都是艱辛的，香誼在書籍出版後，目前也在天下雜誌經營專欄，下一步是什麼，她的心中很多藍圖正在構思著。回鄉後的心境轉換是發現另一個自己的過程，她認為返鄉者必須完全丟掉知識份子回到家鄉是一種施予的高傲心態，在地人本來就過得好了。返鄉者必須重新建構在地視野，從地方生態中找到適合的自己也適合地方的切入點，才能從中貢獻一己之力，而這需要一些時間去摸索。

另外，鄉村中所具備的鄰里支持網絡，是讓香誼選擇在池上定居很重要的原因。香誼不開車也不騎摩托車，在池上多以腳踏車代步，而左鄰右舍常常互贈蔬果，目前居住的房子也是家裡原本閒置的倉庫空間，這些條件，讓香誼的基本開銷減低許多，也讓她有更大的空間去嘗試想做的事。她說：「我可以在這裡繼續保有如同在柏林的生活方式，其實要感謝池上的人情味與互助網絡，這種重要的支撐力量，是都市中沒有的。」

人情味對香誼很重要，但在鄉村生存卻也不是這麼容易。對於想要返鄉者或移居者，香誼的建議是，不要被媒體塑造的鄉村美夢與小確幸所誘惑，要提醒自己，在現居地碰到的問題換個地方不一定就可解決，返鄉不一定是最完美的解答，甚至會面臨新的問題。不論返鄉或移居，千萬別小看這個地方，想清楚自己在鄉村如何生存，生存本不容易，才是務實之道。

愛惜羽毛，致力於社區發展活動的守護者／陳莉蘋

文／陳亭心　圖／陳莉蘋、吳彥德

陳莉蘋在與人處世的過程中學會了彎腰，折衷、分工與建立信任。組織巡守隊、與村長互相守望相助、老人照護網絡的建立，讓出外的遊子可以知道父母親的狀態。不知不覺中也凝聚了一股力量，延伸發展出社區對於不同族群的包容力。

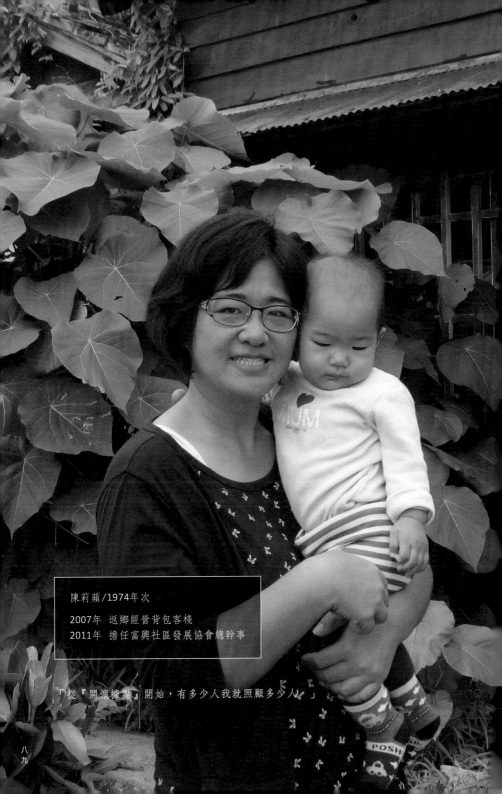

陳莉蘋/1974年次

2007年 返鄉經營背包客棧
2011年 擔任富興社區發展協會總幹事

「從『關懷據點』開始，有多少人我就照顧多少人。」

童年記憶引領著回家的路

池上對莉蘋來說是「故鄉」，即便在台北出生長大，小時候每年寒暑假回來外婆家，家中滷肉的香氣，巷弄間生活的軌跡，無意間深刻地刻畫在記憶裡。莉蘋對這裡的人事物都很熟悉，每次回到池上，走上縣道197，都覺得「回家了」。

二○○七年陳懷恩導演的電影「練習曲」大鳴大放，在同年暑假掀起一股熱血單車環島熱潮。感受到這股風氣的莉蘋，回到家鄉池上鄉富興村，將自家的空房重新改造成背包客棧，讓環島的騎士們來到池上有另一個家。從接應第一個旅人開始，莉蘋開啟屬於她的返鄉之路。

協助社區發展，建立與老人家信任

青壯年返鄉，會使用電腦做文書處理，在鄉里間頓時成為有力角色。莉蘋心疼偏鄉的資源有限，決定從社區互助開始著手，進到村裡協助社區發展工作。莉蘋發現自己對池上很熟悉，對社區工作也上手，決定兩相結合，將責任扛起，開始擔任富興村村幹事一職。

社區裡老人家多，很多事情得不到資源與協助，一開始對於外來事物的接受度較低，莉蘋對自己的處事方式十分嚴謹，她說：「答應老人家的事情一定要做到，你騙人家一次就不相信你。」就兢兢業業地在村子裡建立彼此的信任感。

莉蘋發起「社區關懷據點」活動，每週二一一定排除萬難開門，讓老人家知道有事都可以來求助，就算沒事，也可以來學新東西或聯絡感情，讓老人家安心，讓他們知道不管發生什麼事都會有人在這裡。「自己的老人自己照顧」這句話道出她濃濃的使命感。

接手總幹事，成為社區發展火車頭

二○一一年接下總幹事一職，剛開始申請計畫還沒有什麼說服力，到哪裡處處碰壁，這股挫折讓莉蘋更堅定自己的決心。於是從關懷據點打下基礎，一步一腳印，花了一年多的時間獲取當地人的信任，慢慢做出成績亦獲得肯定。

從一開始遇到處碰釘子的無頭蒼蠅，「關懷據點」是乙等複評，經社會處協助輔導後第二年、第三年陸續得到優等，二○一四年，參加台東縣社區發展工作評鑑，拿到第一名。二○一五年，代表台東縣參加全國評比，拿到甲等。相較於資源較多的西部來說，東部能取得甲等是相對困難的事。

將社區的工作經營起來後，莉蘋沒有停下腳步，馬上接著做「部落營造員」、「返鄉青年人員計畫」兩個計畫，當起火車頭，寫出計畫、申請、接著輔導、然後放手，將年輕人拉進社區工作。她說：「社區工作還是要由生活在其中的人來做才行。」

莉蘋在與人處世的過程中學會了彎腰，折衷、分工與建立信任。組織巡守隊、與村長互相守望相助、老人照護網絡的建立，讓出外的遊子可以知道父母親的狀態。不知不覺中也凝聚了一股力量，延伸發展出社區對於不同

族群的包容力。細數這些年她主辦大大小小的活動，推廣原住民兒童文化成長班、舉辦豐年祭，來到池上參訪的年齡層都漸漸感覺這裡變得不一樣了。

「吉瓜愛」，創建社區自有品牌

經營社區的基礎打好後，她發現行銷很重要，用「要被看見」的理念開始經營「吉瓜愛 ∞ 農藝富興青年」臉書和富興社區的網頁。一些主流媒體發現有趣的社區新聞便前來採訪，找到了社區的能見度和記憶點，進而發想該有社區的自有品牌，未來還有出版「富興社區風景畫」一書的計畫。

雖然近幾年池上的觀光化讓當地生活變得複雜且不便，假日的遊客佔據當地唯一對外的主要交通道路，物價漲得很誇張。大家都在觀光行銷和保留當地生活中取得平衡的同時，意外讓莉蘋發展出年輕人來池上打工換宿的計畫。每年申請勞動部暑期工讀生，歡迎大專院校學生到池上體驗生活，將年輕人當成種子，繼續傳遞池上的故事。

從老人關懷開始，延伸到原住民文化發展，返鄉後的她圍繞著社區工作，慢慢建立人脈和資源網絡。她不忘本，教導小孩要「尊重」，尊重老人與尊重自己的歷史文化是很重要的事情，未來期許自己更致力推廣當地的文化特性。「從關懷據點開始，有多少人我就照顧多少人」，這個使命感成為莉蘋在社區工作與關懷老人的行動上能夠繼續向前的動力。

愛要及時，返鄉陪伴雙親／黃怡綸

自國高中後都在外地求學及生活的黃怡綸，在外工作六年後，每每回家發現父母的體態和髮色逐漸改變，回憶和現實不斷衝擊，決定在二〇一三年回到池上，對她而言，沒有甚麼可以比陪在父母身邊更重要。

文／謝欣穎　圖／黃怡綸、吳彥德、李小岱

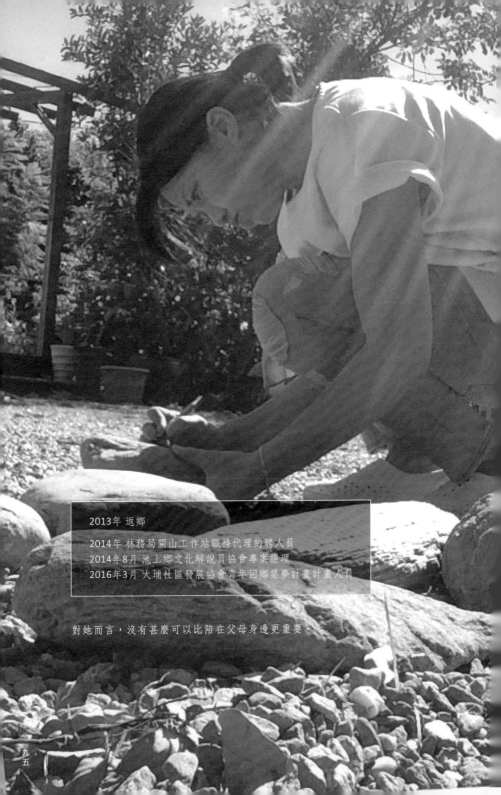

2013年 返鄉
2014年 林務局關山工作站職務代理約聘人員
2014年8月 池上鄉文化解說員協會專案經理
2016年3月 大埔社區發展協會青年回鄉築夢計畫計畫人員

對她而言，沒有甚麼可以比陪在父母身邊更重要。

返鄉陪伴家人，重新認識土地

「父母之年，不可不知也。一則以喜，一則以懼。」正是怡綸決定返鄉的寫照，自國高中後都在外地求學及生活的她，在外工作六年後，每每回家發現父母的體態和髮色逐漸改變，回憶和現實不斷衝擊，怡綸決定在二〇一三年回到池上，對她而言，沒有甚麼可以比陪在父母身邊更重要。

當初選擇返鄉，其實對工作沒有太多期待，剛返鄉的前半年在家陪父母，跟著父親一起在自家菜園、果園裡幫忙，生活從每天不斷忙碌的節奏，轉換成緩慢生活的步調。返鄉之後有機會都是因緣際會而開始，在家陪伴父母一段時間後，父母親開始擔心女兒是否休息太久了，恰巧林務局關山工作站在徵尋職務代理人，開始了返鄉後第一份工作。短暫的代理工作結束後，池上鄉文化解說員協會正在尋找專案經理，於是開始了新的專案經理職務，開始碰觸計畫書撰寫，開始重新認識池上。記得剛開始回池上時，每當遇到遊客問她：「不好意思，請問伯朗大道怎麼走？」，她竟然回答：「不好意思，我也是從外地來玩的，所以也不清楚。」，工作加上有趣的糗事讓怡綸開始認真的認識家鄉，一年半的經驗，除了學習，也讓她更愛上家鄉。

專案工作結束後，怡綸重新思考自己未來的規劃，幸運的是有多方工作機會，最後是緣分吧！她選擇加入大埔社區發展協會，希望在深耕家鄉的同時，又能對社區事務業務更加了解。

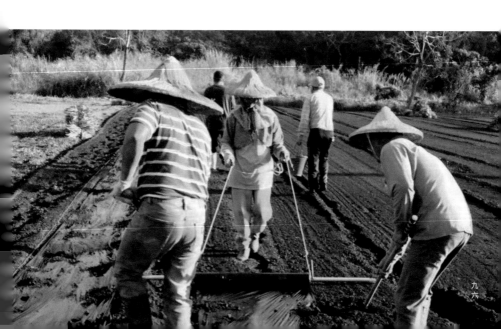

參與社區工作，深耕在地文化

透過水保局的專案，怡綸得以加入大埔社區發展協會，協助經營社區廚房「窯滾吧！部落」。「窯滾吧！部落」位於池上陸安，以柴燒窯為基礎架構，由部落居眾共同建蓋而成，成為大埔村的社區營造重心。廚房的招牌是窯烤披薩，用甜酒釀取代酵母粉的發酵發想，在上面撒上在地食材，送進烤窯，透過烤窯的加溫熱烤，完成後，那散發出來的柴燒香讓人念念不忘。

除了社區廚房，關懷社區也是工作之一，對她而言，這些已經超越工作，而是理想的實踐，當投入社區工作後，就會想要讓社區更好，所以每次在社區會議上與大家達成共識後，怡綸開始與外部組織合作，如台東大學教育學系、董氏基金會、台北天文館、特生中心，與他們一起辦理社區相關的系列暑期活動。

二〇一六年，大埔社區榮獲台東縣社區發展評鑑第一名，並獲選參與二〇一七年的全國社區評鑑。返鄉的緩慢生活可能變得沒當初想像的清閒，但在忙碌之餘，怡綸最開心的莫過於每日與社區總幹事的下午茶時間。

返鄉後兩年，怡綸認識許多朋友，累積許多不同的工作經歷，她享受行銷與活動設計的腦力激盪，也更認識社區工作的事物，從計畫撰寫、執行、核銷等多項行政計畫工作，到跟公部門打交道，每件事都是一次又一次的學習，並且激發她自我所長。

九七

發現池上獨特性，翻轉農村經濟

對怡綸而言，近幾年池上遊客變多，甚至多到某程度的擾民，而返鄉居住的青年卻少，記憶中印象裡那純粹寧靜而美好的農村不復存在。反倒是現在到處看到腳踏車、聽見喇叭聲、多了喧鬧聲及恣意單車在馬路中央的怪象奇景出現，時常不禁想問：「我的家鄉怎麼了？」怡綸期待在提升觀光之餘，能保有當初吸引廣告商來拍廣告時的那份自然感動，遊客的增加也能帶動在地經濟發展。希望池上能夠轉變成獨具特色的鄉鎮，相關單位能夠協助在地產業戶和輔助返鄉青年創業，創造出屬於池上的「根經濟」，翻轉農村印象。

母親對土地孩子的愛，決定留下熟悉家的土地／陽懷哲

文／謝欣穎　圖／陽懷哲

看見父母對家鄉土地的愛、對大自然的友善讓陽懷哲有所感觸，家鄉的土地、部落族人間的情感、每天踏實的生活，讓他覺得回鄉猶如出國打工換宿，因此改變了懷哲原本出國打工的計劃，決定留在家鄉。

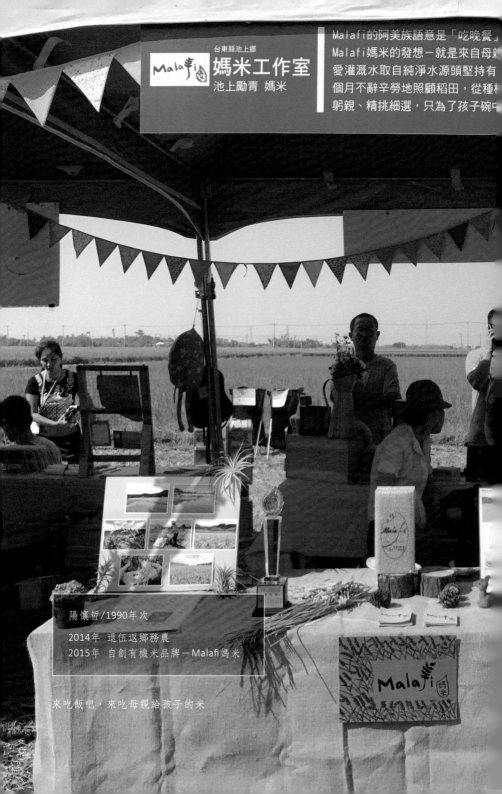

台東縣池上鄉
媽米工作室
Malafi
池上勵青 媽米

Malafi的阿美族語意是「吃晚餐」
Malafi媽米的發想一就是來自母親
愛灌溉水取自純淨水源頭堅持有
個月不辭辛勞地照顧稻田，從種杯
躬親、精挑細選，只為了孩子碗中

陽懷哲/1990年次
2014年　退伍返鄉務農
2015年　自創有機米品牌—Malafi媽米

來吃飯吧，來吃母親給孩子的米

回家，熟悉自己腳下的土地

大學畢業後的懷哲決定先去當兵，二〇一四年退伍後原本只想先回池上休息三個月至半年左右，回到家鄉跟著父母務農這段期間，看見父母對家鄉土地的愛、對大自然的友善讓他有所感觸，家鄉的土地、部落族人間的情感、每天踏實的生活，讓他覺得回鄉猶如出國打工換宿，因此改變了懷哲回憶起小時候，父母每天努力定留在家鄉。回到這片土地讓懷哲回憶起小時候，父母每天努力用感謝父母的辛勞，他決定留在自己家鄉，熟悉腳下的土地。用最傳統的方式耕種，一心只想將子女養育成人，為了陪伴父母

每日早起跟著父母到大坡山上的農田耕作，一步一腳印地學習農務，從旁學習的他總是聽見母親囑咐著：「有草，不能打藥；有蟲害，不能打藥；有病傷，不能打藥」不打藥是為了保護著一直傳承下來的土地，也是母親為了給孩子吃的安全所能做得最大保證。收成後堅持採用自然曝曬方式，是怕收成的有機米在烘穀機裡會和其他慣行稻穀混在一起。等太陽將稻穀曬乾後，看見母親戴著老花眼鏡用手撈起日曬後的米粒，精心篩選出米粒中的黑粒、畸形粒，這些繁瑣步驟都是出自於母親只為了給孩子付出的愛及保護土地的精神深深感動了懷哲，使他想要讓更多人一起感受這份感動，這也是「Malafi 媽米」創立的初衷，透過「Malafi 媽米」讓大家不僅是聽到、看到，甚至吃了後也能體會這份感動的滋味。

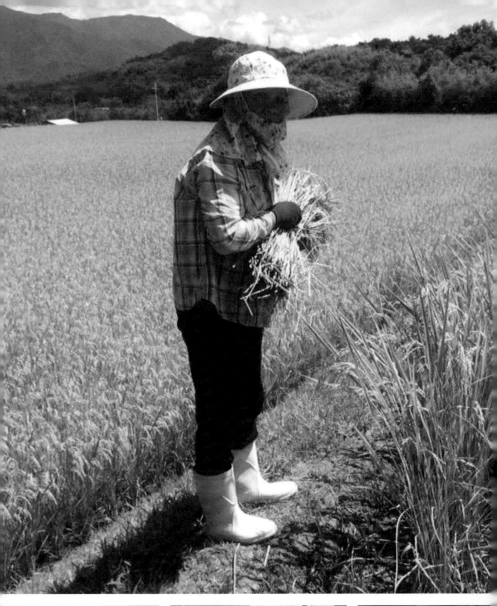

一句家常話，開啟夢想的門

身為農家子弟的懷哲，返鄉與父母一同耕作，每到收割時將稻穀繳到農會後就結束了，此時的他思考著米帶給他的意義，父母務農時的辛勞和那份對土地、對孩子的愛是如此的用心溫暖，應該要讓更多人一起感受這份感動，於是在二〇一五年決定自創品牌，在思考品牌名稱時，和姊姊兩個人想破了頭還是找不到任何詞彙可以同時表達著阿美族、種稻、母愛等概念，一天晚上媽媽晚飯時叫了一句「Malafi to（吃晚餐）」，這句家常話打到他們心裡，直接感受到母親的愛，是每個在外遊子在每個晚餐時刻，最想念媽媽說的一句話。於是，姐弟倆決定用「Malafi 媽米」為品牌命名。

決定品牌名稱之後，開始進行圖像、文宣製作，懷哲和姐姐畫了不知多少的手繪圖，去蕪存菁後，終於有了現在大家眼前的這個圖像，而文宣設計也是姐姐修改多次後才呈現出他們想要表達的內容。Malafi 媽米開始推出在各個通路上，除了在 Facebook、蝦皮拍賣和 Yahoo 超級商城販售外，也參加鹿野二六二六市集活動擺攤，另外，懷哲更是一間間店的詢問合作寄賣。一路以來有姐姐的協助，還有不嫌棄他在田裡弄得一身髒兮兮的女友在旁細心叮嚀和幫忙，更重要的是父母的支持，讓他勇於嘗試多種方式將 Malafi 媽米推廣出去讓大家知道。

簡單溫暖的家，永遠的避風港

到懷哲家拜訪時，在旁觀察可以很快感受到懷哲家裡的和樂氛圍，一家四口談話間的幽默、陽媽媽的溫柔、陽爸爸的和藹深深使人感到羨慕，這種簡單溫暖的家就是最難得的幸福。在和陽家人聊天談話時得知，原來懷哲國中是就讀關山國中，後來到花蓮念高中後就北上念大學，直到退伍返鄉後，認識了現在因公職從台中調至池上單位服務的女友，提及未來是否會因女友調職回台中而離鄉？對懷哲而言，池上是他的家，是他從小到大成長、有感情的地方，而且這裡有他當做是事業在努力的工作。

一〇四

未來，希望大家聽到「Malafi 媽米」就會知道這是池上米，知道這是一個簡單的農人用最樸實的方式種植，照顧稻米如同母親對孩子的愛，那般細心照料著，希望這樣的理念獲得大家的認同，讓更多人一同感受這份來自母親的愛，用「Malafi 媽米」煮一鍋飯對家人好友們說：「Malafi to kita」（阿美族語意：我們吃飯吧！）

在返鄉與夢想間掙扎／賴勇龍

文／廖家瑩　圖／吳彥德

賴勇龍苦笑說，自己不是典型的返鄉青年，一如他不是典型的乖孩子。但是，他總是努力嘗試走出一條屬於自己的路。他看見了在如今民宿多如牛毛的數位時代，老民宿要注入新思維。他也明白，兩代人對於經營管理的想法肯定會有無法溝通的落差。接手的唯一要件，就是信任，希望父母給他全權的發揮空間。

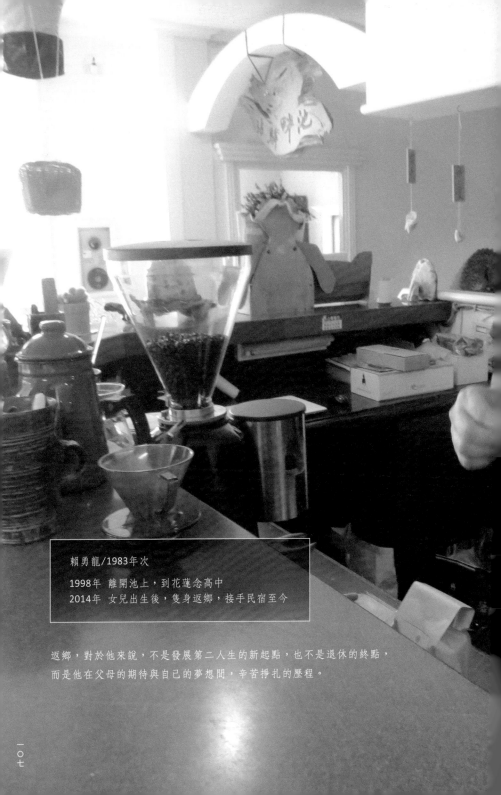

賴勇龍/1983年次

1998年　離開池上，到花蓮念高中
2014年　女兒出生後，隻身返鄉，接手民宿至今

返鄉，對於他來說，不是發展第二人生的新起點，也不是退休的終點，
而是他在父母的期待與自己的夢想間，辛苦掙扎的歷程。

成長，是一步步離家的過程

「在台灣很多店家，對於水流速度、溫度和咖啡風味之間的關係，根本沒有概念，就開始賣咖啡了。因為咖啡機已經設定了標準值，只要會按鈕，就以為自己能煮咖啡。」。隨和健談的勇龍，一聊起咖啡，話匣子更是停不來。

他在台北的咖啡產業打滾了七、八年，是坊間開業咖啡店一對一的專業培訓師。他的夢想是擁有一間能夠服務五、六百個家庭的「社區型咖啡館」。因為相較於大型連鎖咖啡店，平均給每個客人的服務時間大概只有兩、三分鐘，喜歡和人聊天的他說，「我更喜歡能與客人建立深入的關係。」。

然而，在二○一四年十月，女兒出生滿兩個月後，他暫別了在台北的妻女，隻身回到池上，接手退休父母經營的民宿。我們來訪這天，已經是九月下旬，他剛從忙亂的暑期旺季中稍稍喘息，得以輕鬆聊聊池上人共同經歷的離家與回家的生命故事。

就像大多數池上孩子的成長，跟隨主流的教育體制一層一層往上，其實就是必須一步一步往外的過程。國中畢業他就離開池上，到花蓮念高中，當完兵後依舊回到台北工作，直到成家立業。在人生最關鍵的成長期，從男孩蛻變成男人的種種歷練，都不是在池上度過的。

勇龍不是典型的乖孩子，總是有自己的想法，體制教育給他的束縛，遠遠多於滋養，求學期間讓既是國中老師，又是教育局督學的父親傷透腦筋。在郵局工作的母親，也拿他沒辦法。他笑著說，國小時九十分以下的考卷，總是藏著不敢拿出來。然而，順從台灣的教育制培養出來的孩子，多半不知道自己到底要什麼，然而一路跌跌撞撞的他，憑著努力與熱誠，卻摸索出自己的夢想。念了兩個大學，依舊沒把數學系念完，對他來說似平一點都不是障礙。

在咖啡的世界，找到人生的方向

一開始誤打誤撞進入了星巴克，從最基層做起，兩年後成為帶領一支工讀生團隊的小主管，開啟了他成長最快速的一段時間。他喜歡星巴克的管理文化，享受把一個完全不會的新人教會的過程，發現自己是擅長「管理人」的。他眉飛色舞的說，就像大型的線上遊戲「魔獸世界」，要四十個人同時打一關，其中的關鍵就是領導與合作。這樣的特質，讓他在職場上如魚得水。

五年後，他轉職到一家代理進口專業咖啡機的公司，負責管理旗下的一家咖啡館，那是個獨當一面的好機會。位在內湖園區中的咖啡館，營業時間與朝九晚五的上班族同步。脫離了工時超長的大公司，他並沒有因此鬆懈，反而開始充分利用週末時間不斷進修，從挑選生豆、烘焙、沖煮等知識與技術中，一步步建立起自己的專業。因為咖啡對他來說，不再只是個混口飯吃的謀生工作，而是自己積極經營的職業生涯，引領著他成為了咖啡培訓師。

漸漸地開店的夢想，在心裡發了芽。然而，開店的機緣一直未能完全具足，要不沒有適合的店面，要不合夥人臨時出狀況，再不然就是資金不足。這一路，同樣在台東長大的太太，給了他最充份的理解與最無私的支持。在台北公關公司上班的她，是個有想法又幹練的人。勇龍笑說，太太現在的薪水比他還高呢。

計畫之外的人生轉折：返鄉

二〇一四年八月，懷孕過程一直很順利的太太，竟然難產。勇龍平靜的說起那個驚心動魄的過程，毫不猶豫若只能留一個，只要太太健康回來就好。大人雖然平安了，但小孩卻一出生就嚴重內部感染，在加護病房住了兩個星期，才從死神手裡搶了回來。看著他手機裡，兩歲小女孩健康可愛的照片，難以想像她竟然熬過這麼辛苦的過程。

女兒出生滿兩個月，為她安排好裸母之後，太太回到工作崗位，勇龍返鄉接手父母的民宿。也許是剛剛歷經生死離別的關口，來不及思考太多，只想趕快扛起家計；也許是熬不過父母的殷殷期盼，卸不下長子的責任，總之，他還是暫時一個人先回來了。他和太太商量，三年後再來評估，是繼續維持分隔兩地？或者一起回池上？還是一起到台北？

重新適應熟悉又陌生的家

二〇〇〇年開始經營的民宿，離車站不遠。那個年代，民宿概念剛引進台灣，父母收回原本出租，離車站不遠。那個年代，將空下的房間出租給旅人，完全符合民宿最初的發想。當時的池上，民宿有如鳳毛麟角，非常少見。然而，從高中就離家將近十六年的勇龍，甚少參與這個過程。

重新再回到池上生活，有種又熟悉又陌生的感覺。他想起有一次要和太太視訊，耳機麥克風突然壞了，竟因為「不知道池上哪裡有賣」而感到沮喪。最大的困擾，就是沒有朋友。國中時要好的同學，大多出外到大城市工作；而成年後交往的好朋友，也都在台北。偶爾民宿休息放鬆的時候，總是不免孤單。因此，他依舊維持著每隔兩週，就回台北待個三、四天的來回雙棲生活。

勇龍苦笑說，自己並不是典型的返鄉青年，一如他並不是典型的乖孩子。但是，他總是努力嘗試走出一條屬於自己的路。他看見了在如今民宿多如牛毛的數位時代，老民宿要注入新思維。他也明白，兩代人對於經營管理的想法肯定會有無法溝通的落差。接手的唯一要件，就是信任，希望父母給他全權的發揮空間。

一一一

在民宿爆炸的時代，摸索經營之道

民宿的外觀，有著歐式風格的尖屋頂，屋前傍著一大片修剪整齊的草地，充滿靜謐的氛圍。他以「經理人」的角色來經營民宿，自己只支領固定薪水，將盈餘投入在未來的發展上，因為不論是整修、管理或行銷，都還有許多缺失需要努力。

他一開始就用了半年的時間，重新設計網站以及網路訂房系統，一年後全新改版的官網正式上線。屋齡近三十年的民宿，雖然在二〇〇八年時曾經內部重新裝潢，但硬體的折舊汰新，還是得花費不少心力與金錢。如何讓老房子的居住體驗更為舒適，還有很多關鍵的細節需要調整，這是他接下來設定的目標。

他特別提到現代人對於「經營民宿」往往有著不切實際的幻想與羨慕，以為悠悠閒閒就可以輕鬆賺錢。其實民宿經營，由於房間數受限，淡旺季落差大，往往很難常態性地再多雇用一個人。因此，即使只有一個客人入住，必須一手包辦所有大小事情的他，得隨時On Call 處理各種疑難雜症，常常夜裡也沒有下班的感覺，這是大家看不見的辛苦。

返鄉：不是起點，也不是終點

勇龍偶而還是會有些遺憾，感覺自己一身武功卻無處施展，因為池上相對悠閒緩慢的步調，不若大城市競爭激烈，願意花錢聘請一對一咖啡培訓師的店家少之又少，而人口只有八千多人的池上，恐怕支撐不了社區咖啡館的夢想。然而為了不讓父母擔心，他暫時先放下自己，但仍舊思考著，該如何繼續為夢想蓄積足夠的能量。

返鄉，對於他來說，不是發展第二人生的新起點，也不是退休的終點，而是他在父母的期待與自己的夢想間，辛苦掙扎的歷程。天下的父母，沒有不希望為自己的孩子安排一條康莊大道。然而，一直以來，勇龍卻不甘於傻傻的走一條順遂卻平淡的道路。他的人生看似曲折，至今也沒為他累積出巨大的財富與令人稱羨的地位，但卻是不斷向昨日的我挑戰的過程。

二〇一七是邁入返鄉的第三年，未來在哪，他坦率的說，現在沒有清晰的答案，也沒有以返鄉自我設限。唯一肯定的是，希望讓自己的女兒，能夠享受到有父親陪伴的童年。也許，這樣柔軟的心情，將引領他找出未來獨特的發展方向。

第二章

移 居‧新生

池上使許多都市人找到心靈自由，即使只走過一次，仍難以忘懷那片稻田。於是各種因緣巧合，使得移居者們有了來池上的理由，結束那邊的一切，來到嶄新的世界，開始認真生活、熟悉地方，啟動他們的第二人生。

穿越和平，深根池上／周經凱

經過多年的訴訟，對周經凱醫師夫婦來說，那不是為己之私，而是為當時在和平醫院裡的醫護人員的公平正義發聲。面對敗訴的結果雖有遺憾，但歷經風風雨雨的路上得到許多朋友們的支持，讓他們有信心和力量用樂觀的人生態度面對未來。

文／謝欣穎　圖／謝欣穎、李小岱

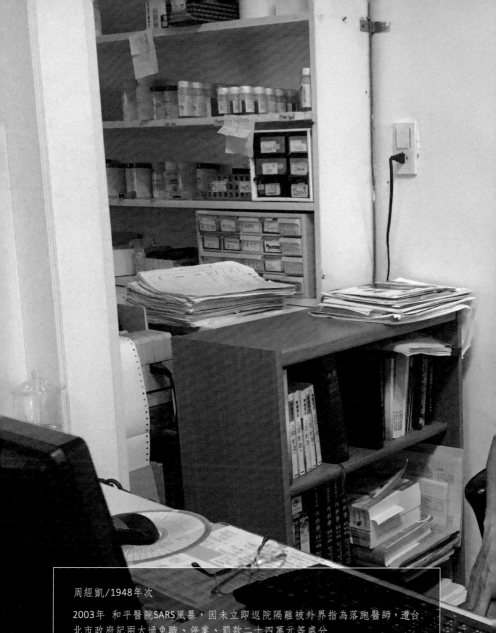

周經凱/1948年次

2003年 和平醫院SARS風暴，因未立即返院隔離被外界指為落跑醫師，遭台
北市政府記兩大過免職、停業、罰款二十四萬元等處分
2005年 對台北市政府提出國家賠償訴訟，上訴至最高法院，最後仍是敗訴
2009年 移居池上，接下並經營當池恩診所

上帝關了一扇門，必定會再為你打開另一扇窗

SARS 風暴，卸下外科主任光環

出生於彰化的周醫師，到台北市求學工作，而後擔任台北市立和平醫院消化系外科主任，在和平醫院服務期間連續四十個月的醫療品質評比（DRG）中，有三十三個月被評為和平醫院全醫院第一名。然而在二○○三年 SARS 疫情爆發後，和平醫院發生院內感染事件，當時不在院內的周醫師，在風暴過後被指為「落跑醫師」，收到台北市政府兩大過、免職兼停業、罰款二十四萬元等處分。第一名的醫生竟被講成背信忘義的落跑仔，周醫師為此政策和處分深感不滿和痛心，於是於二○○五年提出行政訴訟、民事訴訟，並申請國賠。

周醫師無奈表示，當天疫情告急時，行政院與台北市政府突然宣布和平醫院封院，當時他正在院外用餐，回院就發現封鎖線已拉起，於是返家自行隔離。周醫師第一時間將世界衛生組織（WHO）網站公布的 SARS 防禦措施及方法原文翻譯後，傳至台北市議會、台北市政府、報界媒體等，但都未得到回應，周醫師很清楚和平醫院內未有完善隔離設備，決定依照 WHO 公布防禦方法並選擇居家隔離的方式，同時不斷透過傳真、投書等方式傳遞「不可入院交互感染」的訊息，遲遲未得到正面回應，最後竟反而收到處分，還被冠上落跑醫師的臭名。

二○○五年六月高等行政法院判決周醫師在「醫師職責」勝訴。台北市議員衝命來電以雙方各退一步為由提出和解，周醫師夫婦回應：「如果要和解，請台北市長馬英九公開道歉，並對所有 SARS 受害者提供國家賠償。」，此兩項要求都不被接受，於是案子持續上訴至最高法院。最終，最高法院將周醫師行政訴訟、民事訴訟等請求一併駁回，官司以敗訴定讞。事後周醫師繼續提起大法官釋憲，並與市府在刑事庭持續交鋒，在市府壓力下，持續為自身權益奮戰。

二○○七年，公共電視台以兩年時間拍攝 SARS 真相紀錄片「穿越和平」，留存以個人力量捍衛醫療人權抗拒不公不義政策的過程。此紀錄片在多場影展中獲獎，在國內外大學中放映並成為醫學院的教材。

上帝關了一扇門，必定會再為你打開另一扇窗

經過多年的訴訟，對周醫師夫婦來說，那不是為己之私，而是為當時在和平醫院裡的醫護人員的公平正義發聲。面對敗訴的結果雖有遺憾，但歷經風風雨雨的路上得到許多朋友們的支持，讓他們有信心和力量用樂觀的人生態度面對未來。

二〇〇八年，周醫師得知住家樓下的牟醫師，原本在池上開診所，因孩子尚幼無法繼續經營，周醫師夫婦想這也許是上帝的旨意，決定到池上重新開始。二〇〇九年，池恩診所正式開業。

從未來過池上的夫妻倆，從台北搭車到池上下車後，第一眼的印象彷彿到了日本鄉村，讓常到日本自助旅行的周醫師夫婦感到驚喜，原來在台灣有一個這麼美麗的地方，那時候池上的人口稀少，外來人口也不多，記得剛開始在池上生活時，有次醫師娘到菜市場買菜，被許多在地居民和菜販團團圍住既親切又新奇的問：「你從哪來？」、「你是做什麼的？」，醫師娘對眼前的場景感到親切又新鮮，這是她在台北從未遇過的場景，每到菜市場買菜，都會和居民打招呼，寒喧幾句，這種人和人之間的互動情感讓他們感到溫暖窩心，除了鄉村民風純樸外，醫師娘發現每到菜市場不到半小時就把需要的食材都買齊了，食物直接就擺在眼前，鄉村的生活機能比都市方便多了，這也是讓周醫師夫婦喜愛池上的原因之一。

到偏鄉重新執醫 受居民肯定與信任

來到池上後，周醫師親身體會偏鄉醫療資源不足，為了鄉村居民就醫方便，特別將門診時間改為每週一至週五早上和晚上，週六早上和週日晚上，除非有事回台北才會休診，門診時間除了配合居民生活起居外，也體恤診所護士人員照顧家庭的考量。周醫師時常在看診時，不厭其煩的勸導病人少抽煙、少喝酒，告訴病人病症的原因與預防方法，池上的病人也都把話聽進去做出改變。

在池上就醫至今，除了得到許多居民的肯定外，有次一位住在偏僻山區的居民，因症狀突然發作，呼叫救護車時，特別交待送至池恩診所，這位居民對周醫師的肯定和信任，讓他感到驚訝和感動。對於未來的規劃，即使年邁之後不行醫看診，也會希望繼續留在池上生活。

樂於參與地方活動 享受鄉間慢活

平時周醫師夫婦常利用在門診休息時間，到大坡池野餐，或是騎腳踏車運動，有時也會在樂賞大坡池音樂館聽音樂、欣賞歌劇、看影片。對於地方活動也非常樂於參與，如大坡池竹筏季、秋收音樂表演等，他們覺得池上的活動都辦得很不錯。對於金城武樹，雖然遊客變多、民宿變多，但土地也被炒作了，更多的是旅遊半天的過客，希望未來在池上過夜的旅客可以多留一點時間欣賞大自然美麗的風景。

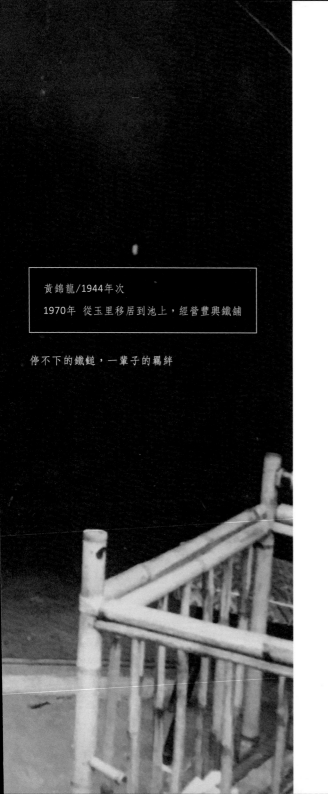

移居池上重拾打鐵本行，走過五十年／黃錦龍

文／謝欣穎　圖／黃錦龍

黃錦龍在一次搭公車到台東工作途中，經過店門口看見老闆娘，也就是未來的岳母，正在店門口幫忙打鐵，那一幕觸動他的心，兒時父母親在家中打鐵的畫面歷歷在目，黃錦龍決定辭去台東的工作到東里幫忙，也因此遇上了老婆從相識而結婚。

黃錦龍/1944年次

1970年　從玉里移居到池上，經營豐興鐵舖

停不下的鐵鎚，一輩子的羈絆

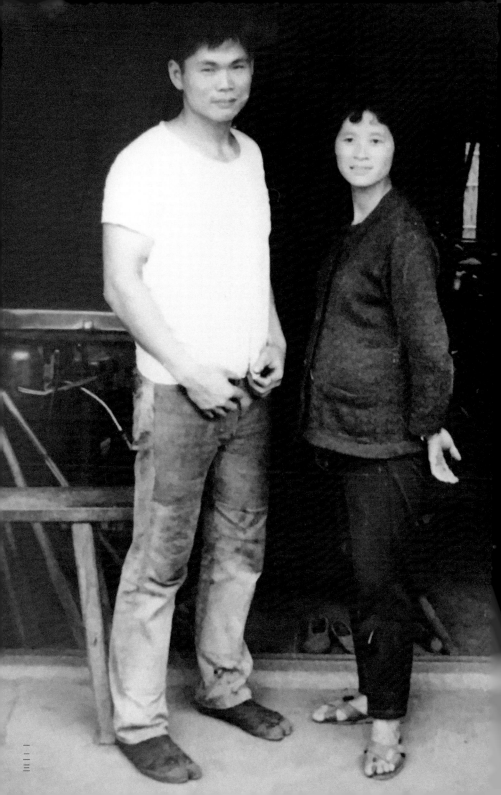

在打鐵鋪找到牽手，移居池上經營豐興鐵店

黃錦龍在花蓮鳳林的溪口山下出生，後來舉家移居至玉里鎮上生活。移居初期，父親到打鐵鋪工作，母親除了負責家務，還自己做點農作品買賣的小生意，賺取微薄的生活費。後來家中買了房子，經營起自己的打鐵鋪，每天看著父母親用盡全身力氣在打鐵、燒鐵，黃大哥說當年的生活真的很辛苦。家中有八個兄弟姊妹，在男丁中他排行老二，兩個小妹都在幼年時得到白喉病而夭折。

國小畢業後，黃大哥就在家跟父親學習打鐵技術，直到十六歲那年父親疑因肺癌過逝後，他開始到外地打臨工、當領班，此時的母親還曾到工寮幫工人煮飯。領班工作結束後，母親也回到玉里老家休息、安頓家計，黃大哥繼續到台東的打鐵鋪工作，一起分擔家計。那時老婆的娘家也是做打鐵生意，得知他是打鐵師傅，一直想請他到店裡工作。後來，有次搭公車到台東工作途中，經過店門口看見老闆娘，也就是未來的岳母，正在店門口幫忙打鐵，那一幕觸動黃大哥的心，兒時父母親在家中打鐵的畫面歷歷在目，黃大哥

決定辭去台東的工作到東里幫忙，也因此遇上了老婆從相識而結婚。

一九七〇年，當時池上有許多工作機會，岳母建議他到池上發展，於是聽從岳母的建議，一家人移居至池上在中西三路租房，開始經營豐興鐵店，當時打鐵鋪生意不錯，後來在中華路上有了自己的家。但隨著時代發展進步，機械化時代來臨，打鐵店的生意不如以前，此時，黃大哥也開始兼職做起大貨車抓雞司機，以維持打鐵店生意，直到六十歲，兒女都長大成人也有自己的事業工作，夫妻倆才開始過著半退休的生活。

參與社團活動，增添生活樂趣

豐興鐵店至今還是每天開著，雖然現在很少再打鐵了，但是只要鄉村農民有需要幫忙修補農具鐵件，黃大哥還是會接少量訂單製作。進入半退休生活後，老婆也加入池上婦女會，參加社團的交際舞課，黃大哥則經常跟隨在旁，而後也被社團的快樂氣氛所感染，被抓進來和社團成員們一起練舞，並時常一起出遊參與婦女會的社團活動。後來，加入池上鄉晨泳會，學游泳後經常參與晨泳會戶外活動，到台灣各地進行晨泳競賽活動，直到現在每天早晨五點都會到福原國小游泳池晨泳。

談到社團活動，黃大哥提及以前池上鄉非常多社團，但是後來都因家庭、年紀和健康因素，社團數和參與的人數也逐漸變少了，產生社團萎縮的現象。移居到池上生活已有五十多年，在黃大哥的印象裡池上人都很親切好客，也很樂於幫助別人，加上黃大哥年輕時在玉里也參加消防隊義工，個性較為活潑外向，來到池上生活後自然與在地居民相處融洽，參與社團活動也為他們的生活增添許多樂趣。

看盡池上變遷，期待特色觀光

有時遇到遊客來參觀打鐵舖交談聊天時，發現與外地遊客能聊的話題並不多，也許是教育水準上的差異或是鄉鎮間的文化差異吧！就連和年輕人聊天時語意的傳達也有很大的差距，有次遇到在打鐵舖的拍照年輕人說要寄照片給他，後來也是不了了之，已經做爺爺的他不禁感嘆年紀思想的差距真的很大。

如同大多數鄉民的感受，池上鄉近幾年民宿業者變多，難免有些憂慮只是一時好景，如果金城武樹哪天不再吸引注目時會不會和關山鎮一樣沒落了，應該將鄉鎮特色好好規劃，讓遊客不是因為那棵樹而來。再來，現在耕作的人變少了，年輕人都在外地發展，池上鄉應想辦法增加就業機會，讓更多人願意留下來發展。

與池上初次邂逅，嚮往定居池上／陳育宏

文／謝欣穎　圖／謝欣穎、陳育宏

每天上班時間從早上八點到晚上八點，假日時常需要加班，繁忙的工作讓陳育宏沒有時間陪伴老婆和女兒，使得夫妻兩人時常因此不愉快，而每月收支也只是勉強打平。看著小女兒快要出生了，此時，生活的緊張促使夫妻倆開始重新思索人生。

陳育宏／1982年次

2011年 第一次造訪台東池上
2013年 利用下班時間到高雄縣親戚麵店學手藝
2015年 移居池上，經營育佳麵店

每天努力把店裡的每件事做好，讓更多在地居民看
見他們的努力和堅持

緊張的生活，重新思索人生

二〇一一年計畫要去六十石山賞金針花，在安排行程時無意間在網路上看見部落客介紹伯朗大道的文章，因而把池上規劃到行程裡，當時連要去伯朗大道也不確定要去怎麼走，但初次來到池上的育宏、佳玲兩人就深深的被這片翠綠的稻田所吸引，對池上帶給人寧靜簡單的美以及令人身心放鬆的感覺難以忘懷。

二〇一三年，當時從事印刷業的育宏，因上班工時長，薪資又不多，每天上班時間從早上八點到晚上八點，假日時常常需要加班，繁忙的工作讓育宏沒有時間陪伴老婆和女兒，使得夫妻兩人時常因此不愉快，而每月收支也只是勉強打平。看著小女兒快要出生了，此時，生活的緊張促使夫妻倆開始重新思索人生。最終，育宏決定到高雄親戚家學製麵技術，準備自己開店，邊學他邊思考開店計畫，當時妹妹一句無心的話：「你們常常跑池上，要不要去池上開店。」，讓育宏聽進心裡，幾經考量下，移居池上成為育宏心中的第一選擇。

育宏、佳玲兩人在討論移居池上時，曾因醫療跟教育上沒有共識，教育方面，育宏一直希望孩子能在快樂中成長，不需要太多的課外輔導，讓孩子自由發展有個快樂的童年；醫療方面，東部醫療資源部便讓老婆有些顧慮，經多次溝通後才慢慢有共識。

正式移居，一切從頭開始

二〇一五年初，育宏辭去工作，移居池上開始經營育佳麵店，麵店位處於池上外環道上，招牌不太明顯，容易被忽略。由於兩人都是剛入門的生手，經營初期在口味上調整花了不少時間，導致品質不穩定，為了改善醬料口味與麵的品質還特地回去請教親戚，附近鄰居家和客人都會給予建議，之後自己再去調整符合在地人的口味，漸漸的兩人由生手慢慢熟練，對於製麵及調味的掌握度也有了一定的水準，店裡的生意也逐漸有了改善，夫妻倆才深刻體會到經營一家店不是件簡單的事。

育宏、佳玲兩人剛移居到池上時，人生地不熟，個性較為內斂且認識的人不多，還好接觸到的池上鄉親都很熱心，也很照顧他們並給予兩人很多的幫助，讓兩人能順利解決許多麻煩。目前移居池上一年多，大女兒現在就讀幼兒園，因此認識其他同學的家長，有次在店門口遇到同學的家長打聲招呼後，那位家長後來就成了店裡的常客，讓他們感到非常意外和驚喜。

重拾家庭時光，共同面對移居問題

移居池上經營麵店後，每天早上七點起床開始製作麵條、滷製滷味，再加上店前的工作準備，時間分配緊湊，總是忙得不可開支。趁著每週二店休，全家都會等大女兒放學後，走路或是騎腳踏車到大坡池、伯朗大道散步運動，享受片刻悠閒時光。

移居後，育宏、佳玲也體會到醫療資源缺乏的問題。有次，女兒生病掛急診，夫妻倆直接帶女兒到關山慈濟醫院就診，後來才得知關山慈濟只有家醫科醫師，沒有專門的小兒科醫師，必須要到玉里慈濟才有。另外，兩人移居池上一年多，看到颱風和豪雨來襲，想到農民們努力的心血，可能會有所損失也不禁替農民們擔心。身為池上的一份子，希望池上的發展能愈來愈好，大家應該要多多關心在地人而不是只在乎金城武樹是否安好。

談及麵店經營想法時，現階段夫妻倆以照顧兩個女兒為重心及每天努力把店裡的每件事做好，讓更多在地居民看見他們的努力和堅持，讓麵店可以在池上持續經營，能夠儘快尋找到生活與工作上的平衡點，未來也希望能夠更充分的認識池上這個美麗的鄉鎮，並結交更多在地的朋友。

夫妻同心協力，邁向第二人生／謝秋本、吳佳慧

文／廖家瑩　圖／廖家瑩、吳佳慧

這樣一家團聚在池上的畫面，他們走了六年，直到今年五月終於做到了。這是結縭十年的夫妻，堅定的攜手，從台北都會移居池上農村的故事。坐在小店窗邊，聊起一路走來的辛苦，真情流露的兩人，對望的眼裡都泛著淚光。

只要方向對了，披荊斬棘勇往直前就對了，不管腳下有多少荊棘，內心都不再著急。

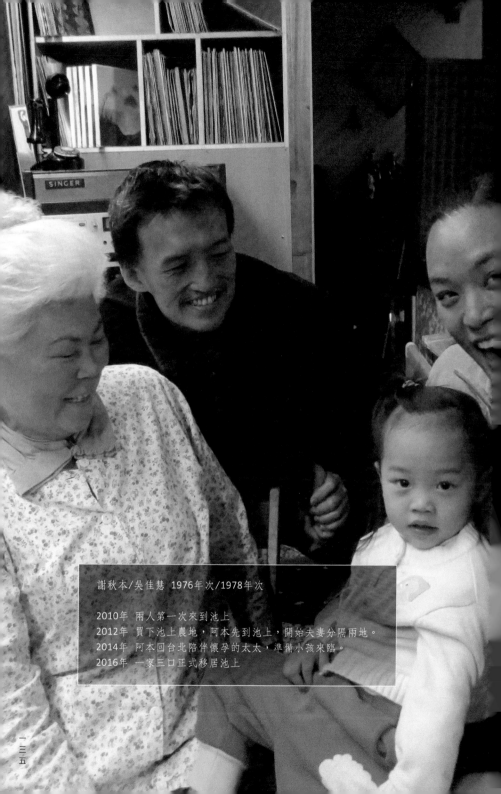

謝秋本/吳佳慧　1976年次/1978年次

2010年　兩人第一次來到池上
2012年　買下池上農地，阿本先到池上，開始夫妻分隔兩地。
2014年　阿本回台北陪伴懷孕的太太，準備小孩來臨。
2016年　一家三口正式移居池上

被池上吸引的第一眼

天剛亮，佳慧就起床了，煮飯、備料，開始忙碌的早晨。她的小店，開在連接池上兩條主街的巷弄裡。兩層樓的小房子，還保留著三、四十年前淡淡的粉色木頭窗戶。

這是一家主打健康蔬食的飯捲店，在佳慧巧手的料理下，沒有大魚大肉，卻依然讓人感到味蕾與心靈的滿足。

一大早，阿本出門去「稻米原鄉館」上班。佳慧的阿嬤陪著他們一歲多的女兒，讓佳慧可以安心的招呼店裡的客人。

這樣一家團聚在池上的畫面，他們努力了六年，直到今年五月終於做到了。這是結縭十年的夫妻，堅定的攜手，從台北都會移居池上農村的故事。坐在小店窗邊，聊起一路走來的辛苦，真情流露的兩人，對望的眼裡都泛著淚光。

移居池上的契機：買地

和池上結緣，要從二〇一〇年的一場台東旅行說起。當時，本來只安排在池上停留一天，兩人騎著腳踏車來到聞名的大坡池，卻沒留下任何特別的印象。誤打誤撞的循著縣道197來到海岸山脈邊坡的萬安村，往下遠眺整個池上，陽光灑落在一大片開闊的綠色稻浪以及綿延不斷的青山白雲，那一幕深深印在佳慧心裡。

當時，喜歡畫畫的佳慧，是台北一家室內設計公司的設計師；喜愛點心烘焙的阿本，是電子工程師，兩人都是在台北長大的孩子，卻擁有著非常鄉村的靈魂。都市生活對他們來說，並不是真正「對的生活」。兩人笑談著，就因為價值理想很接近，所以感情才能好到令周圍的人都羨慕，也才能禁得起移居人生的波折與動盪。

阿本還是工程師時，常常需要到深圳出差，一待就是一年半載。當時他看到的趨勢，是整個產業鍊都漸漸移到大陸。而科技日新月異，產品開發對工程師來說，就像與時間賽跑，不但失去健康，也看不到未來的人

生。更重要的是，他自問，這種夫妻常常分隔兩地、沒有實質家庭生活的日子，是自己要的嗎？因此，毅然在二〇一〇年辭職，開始學習烘焙麵包作為下鄉生活的第二專長，二〇一二年拿到了麵包師傅的專業執照。

一直沒有忘記農夫夢的阿本，在二〇一二年迎來了抓住夢想的機會──和朋友相約合資買地。於是，他幾度南下暫住玉里友人家中，展開了前後將近一年找地、看地的日子。最後，他們捨棄了富里及關山的選擇，再度來到開闊的池上平原，買下人生的第一塊農地。阿本說，因為這裡有著濃郁的人文氣息。

夫妻分隔兩地的移居歲月

買地之後，阿本隻身打前鋒，在池上租下現在的小房子。農田先找人代耕並學習耕作農法，另外也開始嘗試製作健康無添加的歐式麵包，以不斷地試做調整，來符合在地的口味。佳慧不敢貿然直奔池上生活，因為閱讀過很多都市人鄉村田園夢的幻滅故事，讓她明白，早晨悠閒的啜飲一杯咖啡之後，就有除不完的草和抓不完的蟲，這才是真正的生活。她必須儲備自己的實力，面對一個截然不同的人生。

她辭掉設計公司的工作，在台北頂下一間店面，和婆婆開始嘗試賣海苔飯捲。佳慧說，「我想測試自己的能耐，如果開店在台北行得通，那麼在池上應該也行！」。她從無到有學習著打理一間店，不論空間規劃、廚房流程、口味開發、經營管理都一手包辦。而這樣夫妻分隔兩地的日子，是他們移居歷程裡，最辛苦的一段歲月。

獨自在池上的日子，阿本感受到池上人對於外地人的關心，很純粹、很直接。附近的鄰居阿姨，總會來看他有什麼需要，甚至主動把自家種的菜，掛在小房子門口。阿本也會投桃報李的幫忙阿姨們弄電腦／手機、搬重物。這種人與人之間不計利益的溫暖，是城市比較難感受到的。

工程師、麵包師、農夫，哪一種是阿本要的人生，他很清楚。但是，主流社會所認可「成功男人」該有的人生，顯然跟他的選擇不同。其實，最大的壓力，是來自於家人朋友的不理解，不理解怎能忍受夫妻

分隔兩地的不確定性、放棄台北光鮮的頭銜與基礎，竟然只是為了去一個偏鄉過生活！

為了給彼此最好的支持，他們各自頂住了家裡的雜音與壓力、開創新事業的困難與挑戰，不希望給遠方的她（他），再添加任何負擔。兩人談起當時，每次對方要回台北／池上，都會在車站月台上演依依不捨的含淚十八相送。他們也異口同聲的說，如果沒有穩固的感情基礎，不建議參考他們的移居模式，不然非但移居沒成功，恐怕連婚姻都搞砸了。

意外的人生禮物：孩子

二〇一四年，佳慧轉換職場跑道兩年後，竟然懷孕了。那是他們結婚的第八年，早已看遍中西醫，看淡了可能沒有孩子的人生。佳慧回想起來，在設計公司沒日沒夜的加班時，醫生就曾勸她，工作和小孩，也許只能選一樣。沒想到，在她鬆綁原有的生活模式時，老天爺竟然兩樣都送給她了。

因為是高齡產婦，懷孕七個月時出現不穩定的跡象，佳慧在床上躺了三個月安胎。阿本拉下池上小房子的鐵捲門，回台北全力照料老婆的生活與工作。在他們結婚的第九年，歡喜迎接期盼已久的孩子。雖然，阿本這次離開池上整整兩年，之前所做的努力幾乎都白費了，但是換來一家三口健康的團聚，一切都很值得。

正式舉家移居池上

二〇一五年十一月，阿本再度回到池上，在萬安社區發展協會所經營的「稻米原鄉館」工作。有了穩定收入的支持下，佳慧也結束台北的一切，準備跟著下鄉。她回想起臨行的前一晚，在電話中忍不住跟阿本說：「我好怕。」阿本還安慰她：「不用怕，我把路都鋪好了，還擔心什麼？」。終於，二〇一六年五月，一家三口在池上的小房子團聚了，為他們的移居故事，寫下新的篇章。

七月，佳慧的蔬食海苔飯捲店，在小房子開張了。本來擔心飯捲對「以米聞名」的池上人來說比較沒有吸引力，所以想採用較清淡的口味來鎖定觀光客市場。就在籌備期間，得到了許多村民熱情的建議，讓她發現在地人也可以接受這樣的產品，於是急轉方向，把口味調整稍重一點，以符合在地客群。她學習到，不能直接移轉台北的經驗，必須歸零重新開始。

她形容現在的心境是，目標就在眼前，雖然阻礙重重，但自己明白，只要方向對了，披荊斬棘勇往直前就對了，不管腳下有多少荊棘，內心都不再著急。她說，希望未來這是一間可以讓人悠閒的坐下來，享受健康米食和麵包的小店。所以還有好多事情需要克服，我們可以慢慢做、慢慢修正。來到鄉下的好處是，自己變得更專注了，不再因為各種紛亂的聲音與訊息，而盲目的忙碌。

給想移居鄉村的朋友，衷心的建議

覷睯古意的阿本，回想起二〇一二年初來乍到時，因為一時沒有頭緒，也曾經害怕，不知道怎麼與人相處。為了實現夢想，他強迫自己走出去，主動的去了解別人。他說，在這都市生活久了，很容易單憑外表來評斷一個人。但是在這裡，就連看起來毫不起眼的阿桑，都可能是水電土木與種稻達人，專業能力都不比都市人差，不能以貌取人。衷心的建議想要移居的朋友，「必須自己主動融入這裡的人事物，而不是要別人來適應你。」

開朗的佳慧也提到，做足功課很重要。以她一路走來的歷程，便提供了最好的借鏡。而且最好能夠嘗試住在當地體驗一陣子，讓自己更了解這個生活是不是你想要的，再決定是否移居。至今，雖然她還是得不到家人朋友的支持，但是她知道，此刻的心，是安然而堅定的。

兩個在都市長大的夫妻，從小就喜歡貼近大自然。原本以為這樣的農村生活，可能要等到年老了才會實現。沒想到，一路曲曲折折走了六年，那遙不可及的夢想，竟然已成為實際的生活。兩人相視而笑的說，雖然偶而還會覺得很不真實，但是，絕對是踏踏實實的。

海南旅行牽起情緣，從湖北黃岡到台東池上／江愛梅

文／謝欣穎　圖／江愛梅、吳彥德

江愛梅不斷地告訴自己，將負面的言辭和情緒轉化為正向積極的行動，一心一意，認真堅守本分，腳踏實地的把自身顧好、把家庭顧好，用行動和時間證明自己。

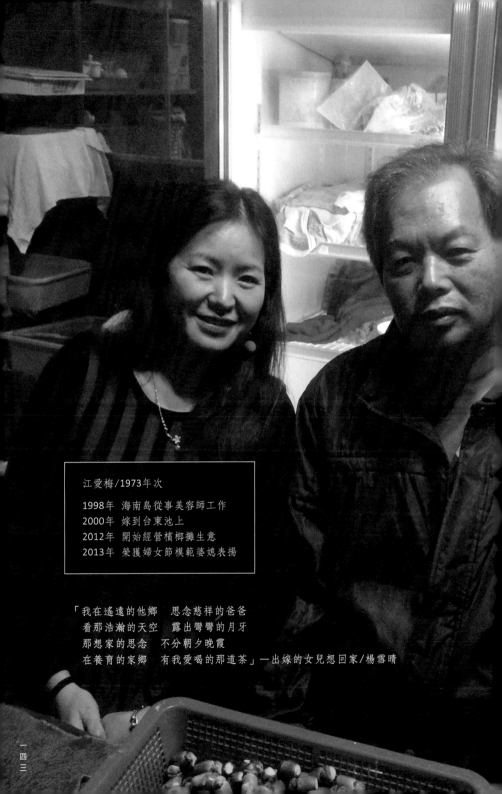

江愛梅/1973年次

1998年　海南島從事美容師工作
2000年　嫁到台東池上
2012年　開始經營檳榔攤生意
2013年　榮獲婦女節模範婆媳表揚

「我在遙遠的他鄉　思念慈祥的爸爸
　看那浩瀚的天空　露出彎彎的月牙
　那想家的思念　不分朝夕晚霞
　在養育的家鄉　有我愛喝的那道茶」—出嫁的女兒想回家/楊雪晴

一三四〇公里的旅行，牽起這段緣

愛梅，婚前在海南島從事美容師工作。當時還未婚的老公高先生有次至海南島旅遊到店裡作臉，對愛梅聊天開玩笑，請她猜猜自己是否已婚？愛梅猜「結婚了」，兩人的談話僅只如此，命運卻開始交錯。單身的高先生對愛梅印象深刻，回到台東池上後，透過兩天一封書信的方式展開追求。愛梅身邊的同事、好姐妹們看了書信後，都覺得高先生是個誠懇老實的人，當時美容店的老闆娘對愛梅說：「愛梅呀！我感覺這個人，態度很誠懇，看起來挺老實的，妳就慢慢了解嘛！」本來對高先生並沒有太多感覺的愛梅聽了，覺得有些道理，因此答應高先生的追求，牽起這分隔兩地的姻緣線。

當時的高先生時常運用長假，飛到海南島找愛梅，每天總是比愛梅早到店裡，一進店裡，就是開始等她下班並接送，愛梅因此被高先生的誠意所感動，所以決定以結婚為前提開始交往，經過兩年交往，愛梅決定將未來交付給眼前的這個男人。二〇〇〇年，一個湖北女子就這樣從湖北黃岡嫁到台東池上。

初來乍到，認真堅守本份顧好家庭

剛開始嫁到台東池上時，在這民情純樸的鄉村裡，總是難免不了被以異樣眼光看待，也時常被問道「你老公娶妳花了多少錢？」、「你老公每個月給你多少錢啊？」等輕視和異樣的言語，當時的愛梅心想自己和老公是經過兩年交往後，彼此決定生活一輩子才結婚的，並不是經由仲介而來到這裡，加上自己硬氣的個性，並不想對這些言語多做任何解釋。只有不斷地告訴自己，將負面的言辭和情緒轉化為正向積極的行動，一心一意，認真堅守本份，腳踏實地的把自身顧好、把家庭顧好，用行動和時間證明自己。

平時除了照顧孩子外，寒暑假時愛梅會到秧苗場、喜宴辦桌端菜打臨工，不希望只靠老公一人賺錢養家，希望盡可能給孩子好的生活。這樣的生活模式持續了幾年後，愛梅發現早出晚歸的臨工生活，並不能真的把孩子照顧好，加上婆婆年歲已高幫忙有限，於是和老公商量後，決定經營個小本生意。

進行市調並了解經營成本後，愛梅決定做檳榔攤生意，但這又是另一項考驗的開始，聽到這個主意時，周遭的朋友總是不斷閒言閒語，「開檳榔攤會讓人觀感不佳」、「小心你老婆會被人拐走」。愛梅和老公不斷地溝通，「生意是看人做的，我也是靠雙手打拚，做生意單純是為了貼補家用、減輕老公的負擔，只要我們行為端正、心態觀念正確，不怕別人說三道四的。」體貼的老公最後選擇支持愛梅。二〇一二年，愛梅的檳榔攤正式開張。

認真努力的做事態度，被受肯定認同

剛開始在市場廣場前擺攤做生意，生意不時受到老公朋友、鄉親鄰居的光顧支持，愛梅覺得自己算是幸運的人，檳榔攤生意經營得不錯。持續了一段時間後，將攤位改搬至現在住家前門口擺攤。

突然有天，幾個外地來到池上大埔會館工作的木工師傅們，也是光顧檳榔攤的常客，和愛梅聊天，「愛梅妳是我們看過最認真努力的人，我們觀察很久了，妳真的就是為了自己的家計賺錢，和別人不一樣。」

木工師傅們紛紛對愛梅的認真態度給予認同和支持，也給了愛梅檳榔攤空間上的建議，當時愛梅只是心存感激聽取意見，但並沒有進行店面裝潢的打算。後來，熱心的師傅們竟然自動開始幫忙測量空間尺寸，支持愛梅檳榔攤的空間改造，師傅們知道愛梅經費有限，特別友情出工，最後檳榔攤便成為現今家門口的樣子。

熱情參與社區活動，增添生活樂趣

外籍配偶來到人生地不熟的異鄉，總是需要朋友，同樣身為外籍配偶的婦女們，時常和鄉公所反應需求，希望得到重視。近幾年鄉公所也開始舉辦各種互外活動和講座關心注意到新住民們，能夠體會她們「每逢佳節倍思親」的心情，也讓她們有了凝聚力。

現在三個孩子長大就學了，愛梅也想為自己的生活增添樂趣，只要時間許可、配合孩子上下學時間，都會樂於參加鄉里社區的活動，也擔任過去年秋收音樂季的志工，參加阿美族豐年祭舞蹈比賽等。平日也會抽空時間和幾個好姐妹一起練舞、運動，只要能讓自己身心健康的活動，愛梅都樂於參與。愛梅天性樂觀積極的個性，對家庭生活的付出，讓老公對她參與鄉里社區活動給予大力支持，反而比她還緊張，假日如果有活動還會督促愛梅早點出門、積極參與。

一四六

湖北黃岡和台東池上的變遷差異

「我在遙遠的他鄉　思念慈祥的爸爸
看那浩瀚的天空　露出彎彎的月牙
那想家的思念　不分朝夕晚霞
在養育的家鄉　有我愛喝的那道茶」

出嫁的女兒想回家／楊雪晴

從湖北黃岡遠嫁到台東池上的愛梅，也和每位出嫁女兒的心情一樣總是會想回家看看，說到黃岡和池上有什麼差異時，愛梅有著說不出的感慨。之前有回過幾次湖北家鄉，有時一個人回去時總是待不到一週就回台灣了，總是心掛念著家中孩子是否有人照顧好，人回家心卻沒閒著；等到孩子放了寒暑假一起回湖北，留的時間也較長，但這兩個時節的天氣又是湖北最熱、最冷的時候，實在不是個適合放假休息的好地方，一次全家返鄉的費用很高，後來就不常回湖北了。

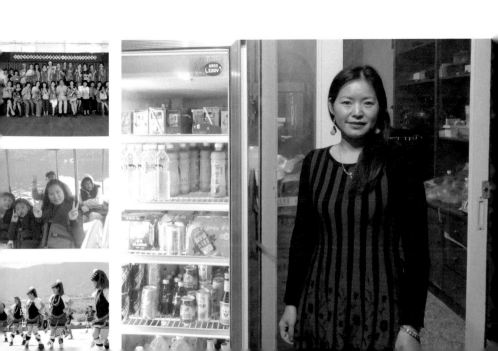

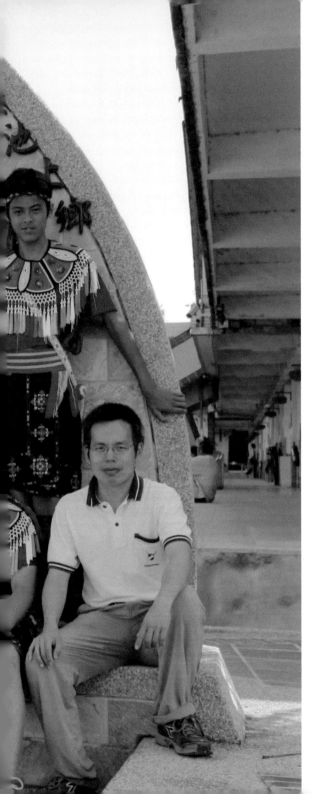

種己也種人／李坤奎

為孩子的童年留下農村的生活印記，是李坤奎夫妻同心的期盼。即便身為教育工作者深知鄉間學習資源的不足，夫妻倆仍舊希望在孩子的童年中，留下田間拔草、玩泥巴、被鳥叫聲吵醒，甚至鞋內藏蛇的記憶圖像。

文／劉亮佑　圖／李坤奎

李坤奎/1977年次

2001年　開始從事教書行業
2006年　調至萬安國小教書，在此之前先後在台中及玉里任教
2014年　到萬安國小振興分校教書

「以前我和老婆，常常牽著兩個小孩，帶著一條狗，在伯朗大道散步，
那畫面現在想起來，真是美的像幅畫…」

種什麼給孩子

「以前我和老婆，常常牽著兩個小孩，帶著一條狗，在伯朗大道散步，那畫面現在想起來，真是美的像幅畫」，這是採訪那天，李老師笑著和我分享他與家人在池上的生活風景。

李坤奎老師，民國六十六年次，現任職於萬安國小振興分校，他和太太同為萬安國小老師。夫妻兩皆為台中人，相識於台中師範學院（現為台中教育大學），老師主修科學教育，師母則是初等教育。民國九十三年，師母先分發到萬安國小，李老師則分別在台中及玉里任教；兩年之後，李老師也轉調至萬安國小教書。於是，一家人開始在池上生活，一待就是十多年，並在今年初有了第三個孩子。

李老師並非移住起初就打定在池上長居，而是逐漸在鄉村的恬靜、孩子的童年、偏鄉的教學環境、以及池上地方氣質等等層面的吸引之下，形成夫妻兩人在此落腳的決心。

為孩子的童年留下農村的生活印記，是李老師夫妻同心的期盼。即便身為教育工作者深知鄉間學習資源的不足，夫妻倆仍舊希望在孩子的童年中，留下田間拔草、玩泥巴、被鳥叫聲吵醒，甚至鞋內藏蛇的記憶圖像。他們不急著複製都市的學習腳步，安排孩子補習才藝，而是寧願讓他們沉浸在自然的環境裡，在玩耍中發展與成長。

李老師想了一下，接著說：「可能和師母從小到大都未離開過台中的都市環境，也或許是兩個人的特質都比較反骨，不想被綁住，所以這一跑就跑很遠了。」

老師的小校視界

我脫下鞋子，走進李老師負責的六年級教室，黑板前方只有一排矮矮的課桌以及兩張小椅子，這是一間全校只有二十二位學生的村落小校。在教室靠牆的地面上擺滿一把把與小孩身長差不多的竹製弓，這些是鄉土課程的教材；而靠近牆角處，有一面集中數根巨竹捆製而成的傳統竹鼓，以兩根具有寬度的泡綿鼓棒敲打出聲，這是由分校學童組成的「比酷（Becool）」打擊樂團所使用的樂器。老師隨之又拿出一把以細竹管自制而成的排笛，吹了一首望春風的曲調。

李老師走過城市與鄉村的教學場域，因此能夠在學生特質的層面上，體認到城鄉之間的差異。與城市相較之下，鄉下學生的行為較能掌握及預料，心思也較為單純，教育的可塑性很高。另一方面，分校的學生都住在振興村內，由於少有機會離開村子，所以很喜歡到學校來玩耍。生活環境單純並親近學習環境，是鄉村小校的珍貴之處，然而它的另外一面，其實是文化刺激的缺乏，因此可見此地孩童的學習，相當仰賴學校教育資源的提供。

由於鄉村學習環境單純，學童在當中容易得到自信，但卻也因為缺乏足夠的文化刺激，當學童長大到外地求學後，往往因程度落差，造成自信心的崩解與學習上的挫敗。李老師表示，雖然現在有推動全縣共同評量，可以讓學生了解自己的學習程度在全縣學生中所佔的百分比，但老師也十分看重學生的文化刺激及視野拓展。基於這些體悟，老師加入了「Couchsurfing（沙發衝浪）」的行列，開放自家空間接待來到池上的旅人，並且邀請他們到學校與小朋友分享交流，藉機會開拓學生的世界觀。面對鄉村學習問題的解決，老師意識到並非僅有學科層面的途徑，若能透過旅人帶給地方一些刺激，而非僅止於觀光經濟的提升，接待這類型深度與地方互惠的來者，是老師十分認同且歡迎的旅遊型態。

面對地方變遷的沉痛與期盼

李老師指出近年來池上的觀光發展，為地方帶來了相當多的人潮，有觀光客、商人、也有投資客。然而在這樣的區域變遷下，彷彿只見新房子從空地上長出來，老房子卻任由它頹圮消逝。觀光客鮮少參與社區事務，地方的老人安養、兒童教育及醫療資源等問題仍舊存在。面對醫療的問題，老師有十分深切的體會；這是在師母懷第二胎時，有一天突然破水，於是老師便以時速一五○公里的高速，在二十分鐘之內，驅車抵達台東市區的產科，過程十分驚險。

至於觀光效應形成的生活困擾，李老師也有切身經驗。老師一家在池上的住處即在197縣道旁，十多年前還是條寧靜的村內通道時，一家人常常坐在門口，讓小孩在家門前騎單車玩耍。老師十分感嘆，近年因著觀光車輛與人潮的增加，現在已經不復見了。能重回過去的恬靜的生活圖像，是老師對安居地方的生活步調與日常空間，是老師對地方的期盼；能看到池上的區域發展在一個永續的整體規劃中前進，更是老師對地方發展的深切關懷。

文化氣質與地方支持

池上，這個一待就是十多年的農村，對李老師而言還有另一層面的吸引力，就是地方故事的採集。老師時常與村子裡的老人家們聊天，這些從長者口中獲得的在地知識，都能再次轉化成教室裡為孩子們扎根的養分。在老師的認識中，池上是個文化氣質相當濃厚的地方，而這些特質，也成為李老師夫妻決定在此停留的重要原因。除此之外，從簡淑瑩老師、蕭春生老師等地方文人的接觸，再到池上書局以及台灣好基金會的社群參與，這些人際網絡的建立，亦成為了老師閱讀池上的文本，更形成老師長居池上的精神支持。

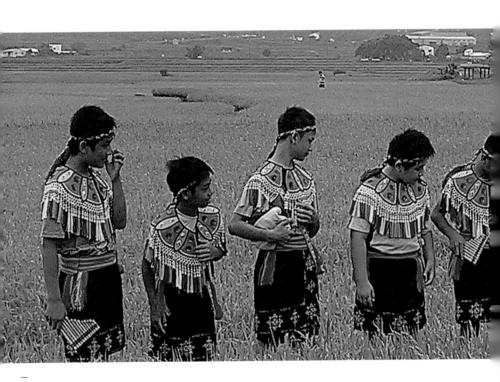

鄉村小校之路

德國詩人 Johann Wolfgang von Goethe 有一句名言：

There are two things parents should give their children roots and wings.

受到少子化的影響，近年來全台有多所公立小學，面臨裁併與改制的命運，而振興與分校亦成為裁併的討論對象。然而，這所小校是村民的共同回憶，也是村內維繫環境治安以及提供教育資源的重要基地。因此多數村民對於廢校的處理皆表示憂慮，也希望未來若進行活化再利用的安排，能避免讓廢校後的校舍空間閒置過久。目前，依照原住民教育法的設定，村民意見未能達到廢校的標準，因此學校裁併一事尚處於討論的範疇之內。

未來，這間鄉村小校會走向何方，雖不得而知，但可以看見的，是一對把自己的青春歲月種在池上的教育工作者。透過他們的視野與行走的足跡，不僅帶我們看見偏鄉小校的風景與鄉村教育環境的面貌；更啟發我們去思考，池上這個充滿能量的學習場域，該如何在鄉內孩子離家求學前的童年時光中，給予足以深根及拓展的養分？而返鄉及移居的青壯年，又能在這個層次的需求上扮演何種角色？

走出教室，我端詳著牆繪藝術家 Julien Malland Seth 在校舍建築上的畫作，畫家以細膩的筆觸描繪穿著族服的部落女孩。我的腦海中迴盪著一位教育工作者實樸、感性又滿溢熱情的地方觀察，不禁令人深感，在池上對外打開的同時，亦能向內深耕能量，實為地域發展的關鍵課題。

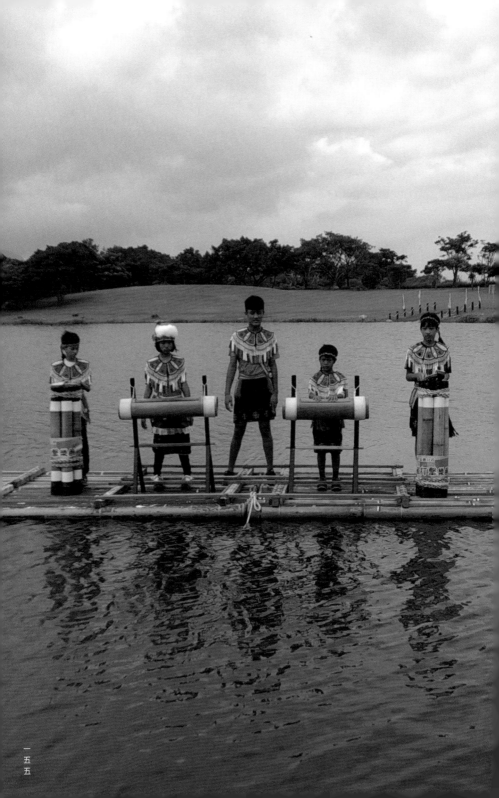

浮萍定著成長，從暫時居住到成為社區事務推動者／谷栗英

文／陳懿欣　圖／谷栗英

谷栗英（Guzing）會移居池上可說是因緣際會，或許不是計畫好的，因此在他眼中，池上是充滿機會與善意的地方。他在池上學得一技之長，也完成了大學學歷，甚至成為社區發展協會總幹事。他常提到池上人對於移居者很友善，讓才高中學歷的他，有了扭轉命運的機會，找到自己安身立命的位置，也更加了解自己的價值與能量。

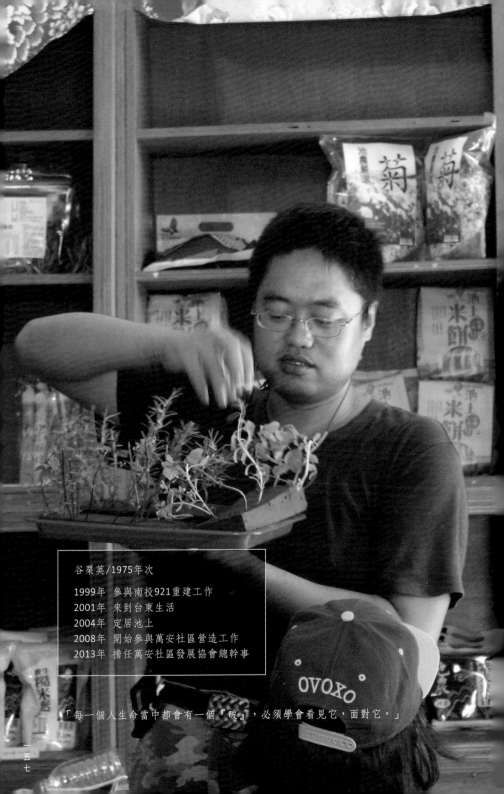

谷栗英/1975年次

1999年　參與南投921重建工作
2001年　來到台東生活
2004年　定居池上
2008年　開始參與萬安社區營造工作
2013年　擔任萬安社區發展協會總幹事

「每一個人生命當中都會有一個『破』，必須學會看見它，面對它。」

一五七

流浪個性，卻在池上定居

谷栗英，屏東獅子山人，在池上大家都叫他 Guzing（排灣族名字），因為媽媽是排灣族人，因此他具備一半的排灣族血統。

Guzing 住在池上已經十二年，相較於其他移居者是經過縝密思考後才決定移居的，Guzing 移居池上可說是在因緣際會下發生的，或許不是計畫好的，因此在他眼中，池上是充滿機會與善意的地方。他在池上學得一技之長，也完成了大學學歷，甚至成為社區發展協會總幹事。他常提到池上人對於移居者很友善，讓才高中學歷的他，有了扭轉命運的機會，找到自己安身立命的位置，也更加了解自己的價值與能量。而這一切，先從年輕時候的流浪生活開始說起。

Guzing 在屏東山區長大，高中時到台北就讀復興美工包裝設計組，畢業後先跟隨舅舅在台北做展場佈置。做了兩、三年後，回到屏東，原本想從家鄉開始，但因為長輩們認為年輕人應在外地工作或當公務人員，不鼓勵待在家鄉；因此 Guzing 轉而與三個朋友在屏東三地門鄉大社村做社區營造。

一九九九年台灣發生九二一大地震，許多人投入南投的社區工作中，當時蔡培慧老師也建議他們到南投工作，因此 Guzing 與三個朋友就從屏東到南投仁愛鄉中原口參與社區營造。幾個月後工作結束，Guzing 轉而跟隨台大城鄉所宜蘭工作室，投入仁愛鄉發祥村的社區營造工作中。

南投的工作結束後，他開始流浪台灣各地的生活，在二○○一年到了台東。到台東，起先是為配合舅舅在台東延平鄉布農部落，進行藝術相關的工作。因緣際會下，Guzing 突然興起學個一技之長的頭，因此開始在關山鄉跟隨一位推拿師父學習。這個看似與以往工作完全不相關的專長，卻讓他開始居住在池上，也牽起了他與池上這十幾年的緣分。

移居後的意外收穫，學習一技之長且完成大學學業

「在池上，讓我出乎意外地完成很多心願」，Guzing 說。

師父將池上的房子給 Guzing 住，因此他開始關山、池上兩邊跑的生活。學習推拿的日子非常規律，白天執行師父交代的功課，晚上到診所實習。白天的功課就是除草，別小看除草這件事情，有時候除草需花上幾個小時，除草工作除了鍛鍊身體的肌力與耐力，主要也是訓練思緒放慢、練習與自己獨處，從中關照內心的訓練。

白天除草，晚上學推拿的學習之路一共過了五年。在這過程中，規律的身體勞動，讓自己開始放慢、安靜，透過不斷與自己對話，看見自己的束縛與心結。推拿老師所教的不只是一門技術，也傳授許多人生智慧。老師告訴 Guzing：「每一個人生命當中都會有一個『破』，必須學會看見它，面對它。」漸漸地，Guzing 的心境從漂泊、不確定，轉為穩定、紮實。並慢慢體會自己存在的價值與定位。

學習推拿之外，也正好遇上台南興國管理學院在關山開課，Guzing 因此就讀該校企業管理系，並順利畢業。取得大學學歷，完成了人生中另一個重要的里程碑；而就讀企業管理，試著將企管知識應用在社區事物經營上，讓自己熱愛的社區營造工作能看得更遠、更廣。

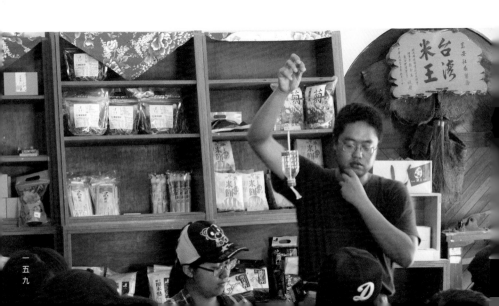

運用專長，加入經營社區事務的行列

目前 Guzing 擔任萬安社區發展協會總幹事，開始接觸社區事務是在他移居池上的第五年才開始。當時在萬安社區原鄉館工作的邱華振大哥，正好是推拿老師的球友，邱大哥邀請 Guzing 參加萬安社區稻米原鄉館活動，參加活動時與當時擔任社區發展協會經理的馬進賢聊天，馬大哥得知 Guzing 有社區營造經驗，便邀請一起進入發展協會工作。

開始接觸社區發展協會，正好是推拿的課程快要畢業的時間點，他本想離開池上，但因為社區事務而又留了下來。一開始負責網頁設計、美編等工作，而後擔任計畫提案與計畫執行的工作，工作責任漸漸加重，直到二〇一三年開始擔任總幹事一職。

在 Guzing 心中，社區營造是龐雜且專業的工作，需要的技能越來越廣，包括大眾傳播、景觀建築、企業經營等專業能力。這一兩年，他利用水保局的經費在稻米原鄉館旁邊設置了菜園，推廣自然農法。居民都可以認養這些菜園，並參與耕種。菜園在設計上以圓形的鎖眼菜園為主，還設有雨水回收桶與廚餘堆肥。

目前自然農法已經成為萬安社區發展協會推動的重點之一，除了對環境友善之外，也希望可以爭取環保署的低碳社區認證。去年萬安社區已經得到了銅級認證，希望今年可以進一步獲得銀級認證。

而他對於農作的興趣，一路延燒到了農法的科普實驗上。例如廚餘堆肥的技術就從第一代使用環保酵素、第二代使用木黴菌，到了第三代研發立體化的菜園，採用垂直化系統。研發後，將廚餘回收的普及度提高，降低了以往廚餘推肥臭味四溢的缺點，也大大提升社區參與利用堆肥參與菜園耕作的興趣。

一晃眼十二個年頭，對池上的未來有所想法

從二〇〇四開始住在池上，雖然僅差距十年，想起那時池上的景象跟現在還是有很大的差別。當時每晚從關山回到池上，經過池上大橋時，池上幾乎是一片漆黑，與現在差異頗大；更有趣的是，晚上經過伯朗大道時，還會有水牛在路上睡覺。

這兩年因為金城武拍攝的廣告，讓伯朗大道知名度大幅提升，Guzing 觀察，池上面對熱潮，仍可以保有整體景觀上的品質，表示池上人在地認同感是強烈的。他看見這樣的力量，相信池上擁有聚集正向力量的機會，因此他在思索如何運用社會企業的精神，推動萬安社區可以從有機耕作，一路延伸發展到自然保育、環境友善的目標上，同時又可以回饋到居民的收益上。同時希望透過環境教育，讓更多人開始認識萬安社區的優質環境。

他甚至提出池上可以作為一個社會企業園區的想法，會有這樣的想法，是因為看見一些在地人或移居者開始這樣做，例如豆腐哥種植有機黃豆。如果政策一起配合推動，他相信將會引入重視環境、關注農業理念的人，相反的也可抵制以消耗環境資源為主的觀光投資進入池上。

身為一位移居者，他認為池上非常需要移居者與返鄉者，為池上引入活水，但他認為必須強化移居者與在地人的交流，讓兩邊相互學習、相互激盪。

與 Guzing 的訪談約在秋日稻穗金黃的午後，坐在稻米原鄉館往外望去，看見一整片稻田隨風形成稻浪。他說移居池上的前五年，很少待在池上，某一次去都蘭找朋友回來的途中，正好也是這樣的季節，他望向稻田，突然發覺池上真美，才開始漸漸空出時間與社區熟稔，進而參與社區事務。在同樣秋日的午後，想起這些歲月片段，是一連串選擇，也是一連串機遇，池上給予一個當初正如浮萍的年輕人，一個安定、安住的所在。

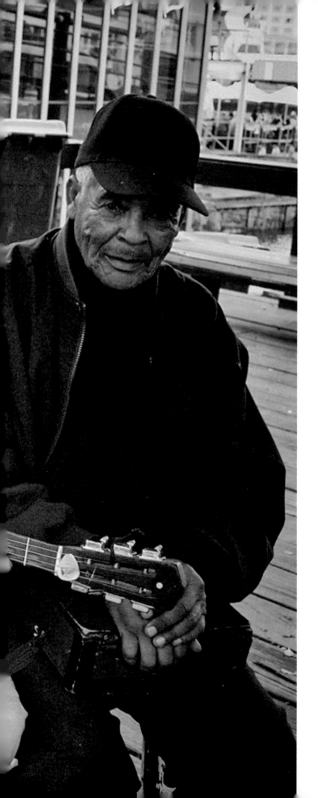

生命，是一場勇氣之旅／胡光琦

文／林如鈴、劉亮佑　圖／胡光琦、邱淑敏

從台北到新加坡，胡光琦走了十五年；從新加坡到池上，他即將度過第一個農曆年。對於未來，他願意耐心經營這嶄新的生活與關係，也把人生下半場轉移回台灣。他說，「愛在哪裡，他就在哪裡」。也許，現在的龍仔尾老屋會是愛的起點，但是，這趟旅程會延伸到哪裡，他們願意開放所有的可能。

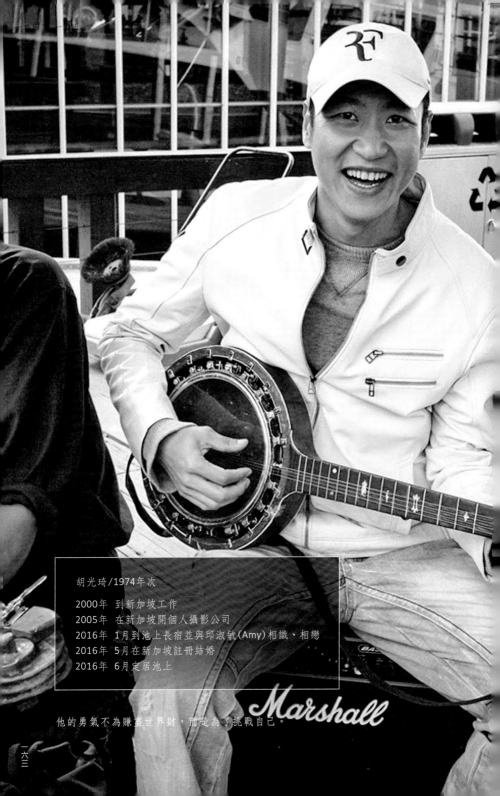

胡光琦/1974年次

2000年　到新加坡工作
2005年　在新加坡開個人攝影公司
2016年　1月到池上長宿並與邱淑敏(Amy)相識、相戀
2016年　5月在新加坡註冊結婚
2016年　6月定居池上

他的勇氣不為賺盡世界財，而是為了挑戰自己。

初生之犢，勇闖天涯

胡光琦，朋友都叫他 Sky（天空）。二〇一六年初，他從朋友轉貼的訊息得知，池上鄉公所舉辦「長宿計畫」。當時他已旅居新加坡多年，對於池上的印象，是那一望無際的黃金稻浪，不禁心生嚮往，返台參加長宿計畫。他在一月初抵達池上，正逢小寒休耕時，這一天陰雨綿綿，映入眼中的是無垠的灰色稻田。

金牛座的光琦，談起勇氣這件事是「牛性」十足，一旦決定就堅持到底。二〇〇〇年之前，他在台灣從事廣告攝影，聽說新加坡婚紗攝影高薪聘人，一番思索後，決定飛往新加坡發展。當時身邊友人笑他做白日夢，高中留級，一句英文也不會，還敢出國。就這樣，他在眾人的懷疑眼光下，躊躇滿志，勇闖新加坡，從事人像攝影，這一待就是十五年，他不但在當地創業開公司，還結婚生子。

光琦說，他的勇氣不為賺盡世界財，而是為了挑戰自己。攝影是他體驗世界的媒介，對於人物情緒的掌握更為敏銳，尤其在攝影個案中，很能掌握主角的關係與性格的瞬間，因此在工

作領域中獲得不少肯定；每個當下都是感官與覺受的全然體驗，畫面詮釋的是別人，然而瞬間的悸動卻是觀景窗後的自己，一種忠於自我的坦然。

人生轉捩點，勇於抉擇

常說，人生如戲，改變也需要勇氣。旅居新加坡的光琦可謂少年得志，隨著年齡漸長，歷練漸深漸廣，與另一半的人生規劃開始分歧，十多年的婚姻他們最後協議離婚，孩子由前妻撫養，為了就近陪伴女兒的成長，他獨自在外租屋將近三年的時間，生活的重心與目標也慢慢有所調整。

一個人，生活就像反射鏡，映射出更多不曾觀照過的自己。個性使然，並非天生的冒險家，這段期間，他再度找回當年離鄉背井的勇氣，相信除了安於現狀，一定還能為自己做些什麼。在信念的引導下，來自縱谷稻浪的訊息──「池上長宿計畫」竟是一種鼓動，於是，二○一六年初，帶著對未知的期盼，毅然決然的踏上這趟旅程，意想不到的池上「愛」之旅。

不只是裸照

池上長宿計畫，評選來自各界不同專長的人士，長住並深入地方的各個角落，體驗風土民情，再藉由各人觀點呈現所見所聞。初來乍到的光琦，想當然爾，帶著探索與期待所見所聞的眼光，以步行散策，感受著池上風情。

到池上的第二天，剛過正午，他走上伯朗大道，此時陽光正好，天空更為廣闊，相應著縱谷這片稻田，人在其間何其渺小，靈光一閃，平日都為他人拍照，今日何不以天地為背景，在天地的環抱下，為突破中的自己攝影，儘管手中唯一的攝影工具是已碎裂的手機。事後，他看著照片回想，人們常常在平他人眼光而不再堅持信念，過去十多年來，他追求俗世肯定，總要自己不忘初心；如今，來到池上，這片淳樸美好的大地喚起他純然的悸動；褪盡外衣，他再度堅定地，透視赤裸裸的自己，繼續前行。

轉角，遇到真愛

因為長宿計劃來到池上，光琦說，這裡的人們很熱情，常邀請他四處喝茶、作客或遊覽，住在龍仔尾的愛咪（Amy邱淑敏）也在座中，兩人點頭相識，沒有一見鍾情，反而近一個月的相處下來，在生活中感受到對方，那種自然而然地存在。

「受人點滴，泉湧以報」，光琦懷著這樣的心情，希望能為接待過他的鄉親有所付出，當時愛咪老家改建，需要簡易的木工協助，而他中學主修木工，正好派上用場。幫她工作的同時，目睹眼前這位女子，獨自開著小貨車往返台東、池上，滿載木料，一個人扛，也不喊苦，頂多偶爾請他及友人幫忙卸料；愛咪可以為了趕鴨子下水，不顧形象，穿著鞋子衝入池塘；在一場沒有預期的多良夜遊，巧遇五星連珠，就在等待雲開時，閒話著遊歷異鄉的種種⋯。那夜，頑皮的邱比特從多良的星空，射來了愛情的箭，讓兩個堅毅又勇敢的靈魂，在人海中認出彼此，毫不猶豫地墜入愛河。

勇敢許諾彼此一個未來

光琦腼腆地說，在遇到愛咪前，從未當面主動地向女生示愛，經過二十二天的相處，心中篤定，愛咪就是他的未來。又到了考驗的時刻，他永遠記得用擅抖的雙手寫下對愛咪的告白，真的需要莫大的勇氣。他很慶幸，兩人在這個年紀相遇，經過大風大浪，更珍惜如今返璞歸真的幸福。

婚後，兩人繼續以各自所長共同打造著龍仔尾老屋，創造著空間也在空間裡創作，過程中雖遇風災水淹，但這些似乎是可以預期的考驗，對光琦來說，池上的生活像是鋸片下的圖形、待成形的木料，要經過他們的構思與雙手，慢慢地刻畫拼接完成，而這過程他們正在創造與經驗著⋯從台北到新加坡，光琦走了十五年；從新加坡到池上，他們即將度過第一個農曆年。對於未來，他願意耐心經營這嶄新的生活與

一六八

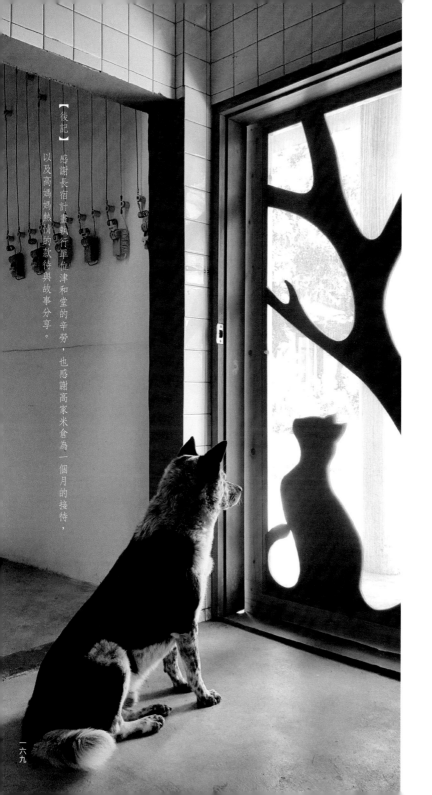

關係，也把人生下半場轉移回台灣。他說，「愛在哪裡，他就在哪裡」。也許，現在的龍仔尾老屋會是愛的起點，但是，這趟旅程會延伸到哪裡，他們願意開放所有的可能。

【後記】感謝長宿計畫執行單位津和堂的辛勞，也感謝高家米會為一個月的接待，以及高媽媽熱情的款待與故事分享。

馬進賢/1953年次

1986年　從台東大武調至池上糖漿廠擔任甘蔗推廣員
1994年　轉調至池上牧野渡假村服務
2006年　8月　辦理退休
2006年11月　擔任稻米原鄉館專案經理三年
2009年　擔任池上鄉後備軍人輔導中心秘書
2014年　自創有機米品牌－伊瑪嵐 IMARAN

池上，是他第二個故鄉

從南台東到北台東，因緣移居池上／馬進賢

對馬進賢來說，發現自己居住地方的美，才會真心介紹給親朋好友，讓每位來到池上的人親身體驗感受池上的美。

文圖／謝欣穎

遇見池上，落地生根

來自於台東建和部落的馬大哥，一九七九年考入台東糖廠派駐大武原料區，擔任甘蔗推廣員。一九八六年因緣際會調至池上，那時在池上遇到馬太太，就在池上結婚生子。一九九○年初期國際糖價低靡及因人口老化、約耕面積驟減等因素，台東糖廠進入關廠前的重整，單位主管開始將原有員工職務進行重新調派和分發，於是馬大哥在一九九四年被分派到池上牧野渡假村服務。當時牧場正值產業轉型，正準備以渡假村的型式重新營運，馬大哥再次被調派至台東，協助辦理東糖文物館成立工作。二○○三年政府開始推動文化創意產業，台東糖廠順著潮流重生，打造新生機。

退休後生活更加精彩充實

二○○六年，東糖文物館成立告一段落，馬大哥申請退休，回到池上，並開始在萬安社區的稻米原鄉館展開第二春，任職專案經理，帶領社區營造工作。記得剛開始接任專案經理時，正值新年活動，因時間緊迫找不到人手，連親戚都找來下場幫忙餐點製作及活動準備，後來好在是一群社區媽媽看著馬大哥自己一個人辛苦，也一起加入，協助社區事務。在二○○七年參加「台東區農特產健康盒餐賽」，稻米原鄉館以農村懷舊田間餐做發想推出「大碗公餐」，得到健康盒餐競賽傳統組的冠軍，從此大碗公餐成了稻米原鄉館的特色餐點。同年，馬大哥利用沙畫原理，將碾米中被淘汰的碎米染色，將米與藝體結合，做成米畫DIY，也成了稻米原鄉館的創意新賣點。此後陸續推出米食DIY、社區導覽解說、萬安磚窯廠體驗、有機米推廣體驗等活動。池上鄉萬安社區發展評鑑深受肯定，曾多次全社區比賽得到特優的亮眼成績，更是台東縣其他鄉鎮及學校單位前來參訪觀摩和學習的對象。

二○一一年因岳父年邁將農事交給他，馬大哥對有機米農業發展深感認同和參與推廣，至二○一四年自創品牌——「伊馬嵐IMARAN」，進入自產自銷的行列。

「伊馬嵐 IMARAN」在卑南族語意是指「好吃」，品牌字體是由池上在地書法家也是杜園的設計師陳茂村先生，用稻桿的概念設計成。品牌圖像及文宣則是由兒女設計發想。品牌圖像上的稻穗與花環代表著馬大哥身上的卑南傳統文化與池上米食文化的結合。佩戴花環是卑南傳統文化的特色之一，有著祝福、恭賀之意。在卑南族的文化中，食物與新意的分享，就是生活的一部分，這也是伊馬嵐 IMARAN 的品牌宗旨。

池上，是他第二個故鄉

曾經因為工作調職來池上，愛上池上這片土地，馬大哥認為在台灣再也找不到這麼美、這麼好的視野景觀，池上的人文不輸其他鄉鎮，池上鄉是靠地方人士、地方社團對池上的付出和關心讓鄉鎮居民凝聚在一起，這也是在其他地方很少見的現象。這些社團都是在幫助池上發展，讓大家在池上生活持續保有熱誠和凝聚向心力。

一直以來，馬大哥夫妻倆均樂於參加地方社團活動，樂於工作服務的馬大哥，除了參與社團活動，更將自己身為池上鄉的一份子，將生活美學、樂於服務他人的心潛移默化至兒女的身上。

說到池上鄉伯朗大道和天堂路的整片稻田沒有一根電線桿，要感謝地方人士愛護池上的心，所以才能保留這片原始稻田景色，池上因伯朗咖啡拍攝廣告而得名，後來金城武來拍攝廣告後，池上一夕爆紅，讓更多人發現、看見池上。對馬大哥來說，發現自己居住地方的美，才會真心介紹給親朋好友，讓每位來到池上的人親身感受池上的美。

開朗堅強樂於分享的台灣媳婦／范芳蓉

文／陳亭心　圖／范芳蓉、吳彥德

婆婆一家在池上生活了五十幾年，經歷種種變化，范芳蓉學習著婆婆的人生哲學，慢慢長出自己獨有的姿態。她到池上的生活，一眨眼過了十多年了。池上給了芳蓉堅強的養分，她也願將自己的力量再回饋給池上。

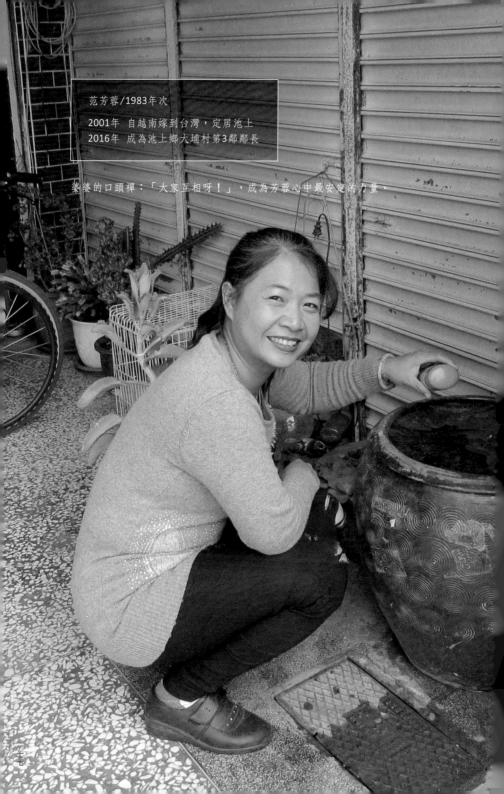

范芳蓉/1983年次

2001年　自越南嫁到台灣，定居池上
2016年　成為池上鄉大埔村第3鄰鄰長

婆婆的口頭禪：「大家互相呀！」，成為芳蓉心中最安定的力量。

初到台灣，語言、文化重新學習

第一眼見到芳蓉，大大的微笑，誠懇的語氣，娓娓道來這十幾年移居池上的心情故事。

十九歲前都在越南長大，芳蓉的生活很單純，對於台灣沒有特別的印象，偶爾聽到朋友嫁來台灣過著不錯的生活，於是產生了憧憬。坐飛機來台灣結婚，有一個疼自己、照顧自己的老公，這一切是多麼新鮮有趣。於是當夫家一行人到越南選媳婦，芳蓉什麼都不怕也沒多想，帶著燦爛的笑容坐上飛機，飛往台灣、飛往婚姻、飛往家庭，開始與池上深厚的緣份。

初到台灣，語言與文化不同，芳蓉在福原國小學國語，在家跟婆婆學客家話。接受新的文化與習慣有許多不為人知的苦，芳蓉回憶起坐月子時，愛吃魚的她每天要喝婆婆煮給她補身的雞酒，實在無法接受，每天混著眼淚喝下，久了習慣之後，婆婆煮的麻油雞，反而成為她冬天的最愛。

一七八

獨自負起家中務農重擔

家裡工作以務農為主，先生下田，她持家，學習煮菜、家事、台灣習俗，從一個玩心很重的少女，變成凡事以家庭為主的少婦。孩子出生後，芳蓉真正覺得在台灣扎根，心安定了下來。幾年後先生中風，家裡的擔子一下子落在芳蓉身上，她開始學務農，學放水、施肥。家庭的收入、先生的健康、小孩的教育都成了她每天睜開眼的第一件事。有一段時間白天陪先生做復健，晚上回家帶孩子，幸好有婆婆的幫忙，熬過了那段日子。

農夫要看天吃飯，稻子有沒有開花，或是有沒有結穗，一個颱風後損失慘重等等，都讓芳蓉深深地體認到農事的辛苦。好在無論是家裡的事或是田裡的事，婆婆手把手地教，婆婆將客家人的硬頸精神落實在生活中，無形中也影響了芳蓉，兩人的感情形同母女。而婆婆的口頭禪：「大家互相呀！」，也成為芳蓉心中最安定的力量。

開朗個性融入池上，擔任鄰長照顧鄰里

芳蓉開朗、樂於分享的性格早已跟鄰里間打成一片，芳蓉自言，村長很熱心，她深受村長的影響，喜歡跟人相處，交朋友，照顧別人，分享經驗。今年芳蓉從先生手上接棒鄰長的工作，她笑容展開地說：「很開心呀！可以有一點資源幫助鄰里之間的疑難雜症，跟大家聯絡感情，串連彼此的情感。」芳蓉照顧人的羽翼從家人擴展到鄰里，織成一張更大的安全網。

池上有很多外籍新娘，芳蓉說「大家都是一家人，我不會去分誰是哪裡來的，誰是台灣人，對我而言都一樣。大家遇到的問題差不多，語言不通，會想家，那我們就煮東西一起來吃，聯絡感情。遇到同鄉時很開心，而且我一定會教她，因為我覺得這邊真的很好，語言和生活穩定了就好。我以前常接受別人的幫忙，所以我也希望我有能力之後能夠幫助別人。」

少女蛻變萬能媳婦，長出新的自我樣貌

而在池上生活最擔心的是什麼？芳蓉說，是醫療。尤其先生中風之後他們的感觸更深，醫療資源不足的現況直接衝擊他們的生活。有緊急狀況要往花蓮送，慢性病的藥要到台東市拿，家裡只有她開車，要顧老也顧小，有時實在吃不消。除此之外

還有小孩的教育問題，池上沒有高中，孩子唸完國中後勢必就得離家往外發展，留不住在身邊。

芳蓉說：「想到孩子，想到要如何生活吃飯，心裡會很累。很悶的時候，我喜歡一個人安靜，休息，開車去大坡池走走，安靜一下，不會掉眼淚，想著過去已經過了，日子才會自由。」一次一次的轉化，芳蓉從少婦再變身成了一家支柱，婆婆眼中的萬能媳婦。

對於未來的規劃，芳蓉希望能讓孩子受到好的教育，種田雖然自由但是很累，如果有機會學其他的技能或做生意，她也很樂意學，慢慢規劃老年之後的生活。

帶著專業移居池上，從他鄉看見故鄉／羅正傑

文圖／陳懿欣

從池上火車站出來，漫步走上十分鐘，大約就可將池上最熱鬧的一條街中山路走完，而「走走池上」就在這條街接近尾巴的地方。一棟白色的房子，旁邊就是鄉公所的廣場，夜晚時分，左右兩旁公家機關都熄燈了，「走走池上」暖暖的黃光，為這條街點上一盞燈、留了一席座位。

羅正傑／1984年次

2010年　環島旅行第一次走縱谷路線，到了池上
2013年　辭職，開始過著SOHO生活，遊走全台
2015年1月　應朋友邀約，開始短居池上
2015年5月　成立粉絲團，租下中山路99號
2016年2月　「走走池上」工作室正式營業

「走走池上」為夜晚的池上點上了一盞燈

走走池上

旅行 ／ 咖啡 ／ 設計
TRAVEL · COFFEE · DESIGN

從遊客變成定居者

在池上打聽，很多人會推薦你到「走走池上」晃一下，這裡是咖啡廳、工作室、更像是個旅遊資訊站，是一個可以進一步了解池上的平台。

經營這個空間的人是羅正傑，大家叫他「大白」。這間咖啡廳有趣的地方是，你可以進來聊天、工作或看書，但不一定需要消費。大白在池上定居時間一年多，他的走走池上粉絲團已經高達一萬七千多人，而走走池上的空間也成為池上新據點。

大白原本在台北設計公司擔任主管，身為主管職的他在面試新進員工時，看到了幾位年紀比他大、且資歷也很豐富的求職者時，心中開始思索自己在設計行業的人生規劃，內心自問：「我以後若也需要這樣求職時，該怎麼辦？」因此，在滿三十歲的時候，決定辭職，成為SOHO族。

在台北工作期間，大白每年都利用休假，騎機車環島一周。成為SOHO族後，常常騎著車，在想待的地方住上幾天，一邊工作一邊生活。在還未辭職前的旅行中，他到了池上常常會選擇住在「莊稼熟了」民宿，因此逐漸與民宿老闆魏文軒夫妻熟稔。魏文軒也會介紹其他朋友給大白認識，而魏太太素青姐也邀請大白在民宿長宿。二○一五，大白開始在池上住了四個月。

有一天好友突然告訴他有一間房子正在出租中，問大白是否要租，但考慮時間只給三天。大白談起這段與房子相遇的過程，他說：「我原本不想租在大街上，當初想法是工作室在巷弄內比較合適，但看到門牌號碼

用專長互相協力，將空間成為平台

在池上待久了，食衣住行等日常生活，常常受到池上人的照顧。大白想要運用自己專長回饋這些朋友們，包括幫忙建置網站、品牌視覺、設計包裝等；成立「走走池上」臉書粉絲團，想以自己的觀點介紹池上，挖掘在地的故事。大白也開始為店家進行包裝或行銷設計，因為沒有充裕經費，正好發揮他對印刷流程熟悉的優勢，以最低的經費完成具品質的包裝。以鳳梨果醬為例，在包裝紙上印鳳梨圖案，再加上麻繩束帶，提升產品識別度，但成本卻不到五元。

大白說，他在這裡獲得許多幫助，充分感受到資源共享的重要性，大家拿出各自專長與技術，相互幫忙，取代單打獨鬥的孤獨與無助感。

自己租下一個空間後，大白開始思考如何讓這樣的資源可以讓更多人使用。當初租下房子只計畫作為工作室，但很多人建議大白可以開間咖啡廳。此時正好碰上在素青姐家打工換宿的小幫手依真，依真對於設計與企劃都有興趣，經由素青姐介紹後，大白願意將一樓空間交由依真作為練習經營咖啡廳的空間。依真雖然有在台中咖啡廳打工的經驗，但對於嘗試經營一家自己的咖啡廳，剛開始還是有些畏懼。大白告訴她不如退一步想想：「就跟大家說清楚我們技術正在學習，但我們會用好的咖啡豆。」當你退一步之後，大家反而開始會想要教你，就因為如此，反而有很多種

咖啡的或開咖啡店的朋友，開始會將他們的豆子給他們試泡，這也是意想不到的學習與收穫。

咖啡廳櫃檯前的一片牆，是大白為池上幾個具有理念的店家製作的介紹，有農夫、麵店、咖啡店，文案與陳設都由大白一手包辦，大白說：「利用自己的空間，想將池上的好介紹給大家認識！」。而大白也自己設計了「走走池上」的池上地圖，供遊客隨喜購買，想要一步步介紹池上，以及從中累積更多的緣份。

收入減少，但在池上是不斷學習成長的經驗

來到池上後，除了回家或工作開會，大白其餘時間都待在池上。也因此本來在北部的設計客戶，有些不願接受遠距接案模式的，就漸漸減少合作。這一切大白淡然處之，案子雖減少了，但生活品質變好了，何樂而不為呢？更何況現在網路科技發達，有些工作不一定要在都市才能夠完成，反而可以在自己喜歡的地方，以喜歡的生活與工作模式去經營。收入沒有台北好，但卻有更多時間與在地的人事物相處，做想做的事情，這些事情成為重要的精神食糧。

池上也讓大白大開眼界，打破台北人的單一刻板想像，發現鄉村生活也必須為了生存而努力，而不是大家所認知的如此悠閒。因此他開始學習聽聽不同意見，現在每天早上被太陽叫醒後，就會出去逛逛，找在地人聊天，聽聽不同角度立場下，對生活或生存的聲音。

「很多東西都是多的，原本是來工作，現在卻變成在學習了。」大白說。雖

在他鄉池上，看見了自己與故鄉

當然，移居生活不會一直如此輕鬆。大白在池上的生活中，看似生活緩慢，但他的腦中浮現很多念頭與想法，其中之一是開始回顧自己的家鄉，他的老家在新竹關西，老家目前也是無人居住，大白開始跟爸爸在談如何開始整修老房子的事宜。而面對池上的遊客詢問是否建議移居池上，大白的回應往往都是：「不如先從家鄉開始吧」。

曾經有一個年輕人跟大白聊起想要移居池上，大白想起當初是素青姐給予自己的幫忙，因此他幫年輕人安排住宿，跟他說你先住一個月試試；一個月後年輕人選擇先回去，認為自己必須累積自己的能量並多存點錢。對比於目前新聞一直鼓吹浪漫的移居，大白這樣的協助，可以避免某些人在沒有充分瞭解現實狀況下而選擇移居，受到挫敗。

在二〇一五年開始，因緣際會下幾位朋友與大白成立了「黑色騎士」。「黑色騎士」匯集一群返鄉與移居池上的年輕人，大家將古早時候的黑色鐵馬車修好之後，常常相約騎著黑色鐵馬車穿梭在池上，一方面是一起運動，另一方面可以結合遊客導覽。「黑色騎士」這類新興的在地社群網絡，嘗試用他們的力量展現池上的美好，開始希望可以貢獻自己的一份力量與鄉村一起成長。4.5公里咖啡的彭大哥就說：「希望這樣的年輕人越來越多，他們將池上的好更加彰顯出來，也可讓原本在外地謀生的池上人，可以透過這樣的眼光重新看見池上。」

創造自己的生活模式，是大家認為移居生活的註解。而他對自己的使命，是希望拉近人與人之間的距離，透過自己觀察到的池上，讓大家了解留在池上生活的這群人為何會不願意離開池上，而池上不是只有吃便當與金城武樹而已。他稱之這是創造一種新的「黏度」。

旅居世界的香港背包客，池上扎根／陳志輝

文／廖家瑩　圖／廖家瑩、走走池上

來自香港的阿輝，是全職背包客。浪跡天涯十個年頭，實際生活超過二十個國家。他和台灣的淵源，開始於在澳洲打工渡假時，認識的許多台灣朋友。從第一次造訪這塊土地至今，已經單車環島三次、徒步環島一次。他在台灣的足跡，甚至比很多台灣人還廣、還深。

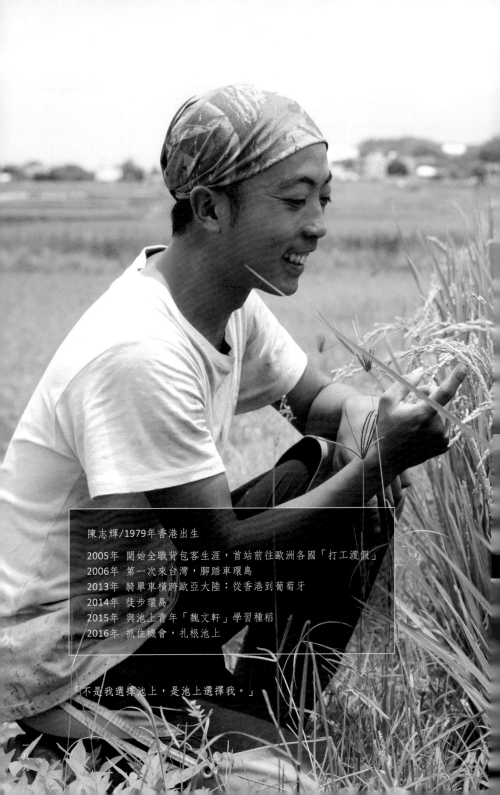

陳志輝/1979年香港出生

2005年 開始全職背包客生涯,首站前往歐洲各國「打工渡假」
2006年 第一次來台灣,腳踏車環島
2013年 騎單車橫跨歐亞大陸:從香港到葡萄牙
2014年 徒步環島
2015年 與池上青年「魏文軒」學習種稻
2016年 抓住機會,扎根池上

「不是我選擇池上,是池上選擇我。」

流浪異鄉，成為全職背包客

「我是台灣人啊！」他直爽的笑說。走過這麼多地方，卻沒有一絲絲的老練與世故，反而給人特別簡單、踏實的感覺。他想表達的，不是既有的身份標籤，而是自我認同。特別是許多交往多年的台灣好友就像家人一樣，這是一種家的感覺。四、五年前，他開始有了想留在台灣的念頭。「可能我的父母，就是台灣人吧！」身為孤兒的他，打趣的說著。

他借住在兩位池上的在地好友，合租下的傳統平房。前面客廳和後面廚房中間夾著三個小房間，有一個小小的閣樓和一個「很台東」的後院。他特別開心的指著院子裡的檳榔、釋迦和芒果樹說，這三種是台東人的院子裡最常見的樹。芒果樹下，是他為小狗「小寶貝」親手打造的小木屋。院子一隅是工作間，從擺放的木工與水電工具，可以窺見他們的手藝是專業級的。

國中畢業、講不出一句完整的英文句子的他，一路上跨越一次又一次的艱難，他發現，這才是真正「活著」的感覺。通常他抵達一個國家後會先找到工作，同時體驗當地生活，直到存夠錢後前往下一個國家。這樣類似「打工渡假 Working holiday」的概念在台灣還鮮為人知時，他就已然投身實踐。精彩的流浪人生在二○一二年集結成《一直走就對了》一書出版。

他說：「旅行也是一種生活，生活也可以是一種旅行。」每每達到一個目標後，總又有新的想法冒出來，催促著他行動。於是，從已經完成的騎單車橫跨歐亞大陸、南美洲流浪，到下一個目標航海，他會走到再也走不

動的那天為止。因此，想要留在台灣，並非不再旅行，而是累了可以回家，因為根在這裡。

一步步，愛上台灣

在此之前，他每隔一兩年都會來台灣，他笑說：「因為台灣的好友結婚，我都會來參加」，因而，在台灣的旅行與生活經驗越來越多。他信手拈來的說起，除了環島之外，在蘭嶼以工換宿渡過兩個夏天、民國一百年游日月潭、徒步南橫從台東走到高雄⋯⋯等等。

南橫公路，從二○○九年八八風災坍方後，至今仍未修復，無法全線通車。他看著我們驚訝的表情，神情自若的說，「其實沒有那麼難，車子過不去，人可以走過去啊！」。他選在天氣穩定的十二月，帶著食物、帳棚，走了四天，兩天份的食物還吃不完，因為途中遇到上山修路的工人，熱心的把便當分送給他吃。「南橫真的很美。」他說。

走路，是他最喜歡的速度，因為速度夠慢，所以可以真正的與人相遇，真正的認識一個地方。而且走路的選擇更多，能夠走進許多不一樣的路，就如同他的人生道路，不急著蒐集許多角色與身分，不急著把這輩子走完。

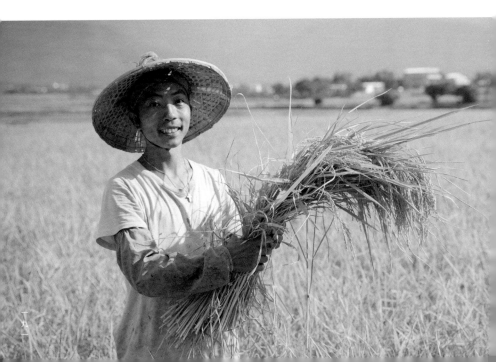

和池上的緣份，從「種稻」開始

二〇一四年底的徒步環島，他來到池上，認識了返鄉做有機耕作的魏文軒，決定跟他學習種稻。

他說，其實沒有想像中辛苦，因為耗費體力的關鍵勞動，大多已經機器化了，幸運得到老天爺眷顧，二〇一五年風調雨順，除了辛苦拔草，沒有太多蟲害。

這是他生平第一次種稻。在高度發展的香港長大，小時候連稻田都不曾見過，然而，人生的經歷越豐富，越是喜歡鄉間這樣簡單、樸實的生活。

通常他在一個地方，最多待半年，唯獨落腳台灣時，總是遠多於此。而池上，是他流浪至今生活過最久的地方，歷經兩期稻作，駐足將近一年。

成為「黑色騎士」的一員

這一年，幾位池上的返鄉與移居青年組成了「黑色騎士」，每週一起騎著「舊鐵馬」上街，想用最復古的方式，表現活絡的地方經濟，阿輝自然而然的成為其中一員。這群志趣相投的好朋友，是他移居池上的關鍵。

他說：「我跟大白，差不多同一時間有了定下來

的念頭。」，大白是「走走池上」的創辦人，移居自台北的平面設計師。而返鄉創業研發「米貝果」的阿洋和打造「原來宿」的清譽，一起租下現在的房子提供他暫住，他自己也未曾想到，能夠有如此的機緣留在池上。

最開心的是，他們借重阿輝的專才與巧思，邀他一起為房子創造出更多可能。他們打算親手重新改造整個空間，並且向親朋好友募集二手書，讓這裡變成一個開放、友善的閱讀空間，因為大家都喜歡看書。就是這樣，把喜歡的事情一步步做好，夢想就會一點一滴的浮現、實現。

這些夥伴，都是池上的黑色騎士，體現了舊時社會互相幫忙的在地網絡。常常大家一起聚在「走走池上」，很多創意點子在歡笑中自然的迸發。目前他們的嘗試以「大坡池野餐」深度體驗池上；當然最常迸出來的，還有各種出遊的主意，聽說下次的目標是南橫線上「栗松溫泉」。

移居池上的生活，一樣精彩

每週六晚上，阿輝固定的在「走走池上」分享自己的旅行經驗。沒有華麗的詞藻、沒有抽象的論述、沒有文青的攝影，只有素樸、誠懇的表達，

伴隨著他十年來一張張用生命經歷的照片。

最後他說，「像我這樣一無所有的人，都能夠做到，相信你們也可以。」，令人動容的是，這不是為了彰顯自己，而是希望鼓舞大家。

他還會帶著來到這裡旅行的朋友，騎腳踏車走走池上，希望鼓勵人們用慢一點的方式，多停留在池上幾天，看見真正的池上。他說：「人潮聚集的伯朗大道，只不過是池上的一個小點而已。很多人只到過那裡，就以為自己已經來過池上，其實是很可惜的事。」

離開香港十年，走遍世界，為什麼想要留在池上，理由已經不言而喻。就像他為自己下的註解「不是我選擇池上，是池上選擇我」。

池上，有人運用當地米食在地創業、有人延續傳統美食手藝、有人帶來設計專業、有人發揮空間打造長才……，大家都在自己的崗位上努力的生活著，而且一起思考著怎樣對池上更好。他意味深長的說：「並不是在都市混不下去，而是自己決定這輩子該怎麼活，這其實是很多人羨慕的事。」

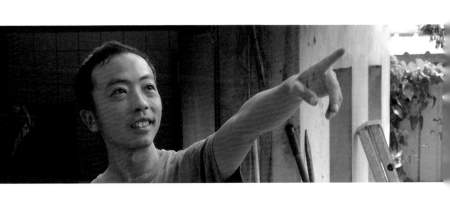

樂觀面對困難

比起多數台灣島內的移居者，他要面對的困難可能更多一些。香港身份取得的觀光簽證，最多只能停留半年，必須出境才能再度取得新的入境簽證。他笑說：「剛好提醒我，每半年可以出國玩玩。」，他沒有心煩這些麻煩，反而開心的計畫著今年底簽證居滿之際，去日本沖繩走走。

更大的挑戰是，他要面對的不是「移居」，而是「移民」。不管是投資移民或專業人士移民，對現在的他來說，都是難以迄及的門檻。

然而，就如同他面對困難一貫的態度，他聳聳肩的說，「總之，總有一天會成為台灣人。」而他的旅居人生恰恰就展示了，只要你想，沒有什麼不可能。

二十四歲青年，找到自己與家人的返鄉之路／黃清譽

文／陳懿欣　圖／廖家瑩、吳彥德

因為喜好自己動手做，所以黃清譽將民宿取名為「原來宿」，「原來」兩字代表最簡單、最單純的事物，並善用老舊、不要的廢棄物，透過自己的手將其賦予新的生命。民宿 Logo 用了四種工具圖案，就是想要展現了這樣動手做的概念。

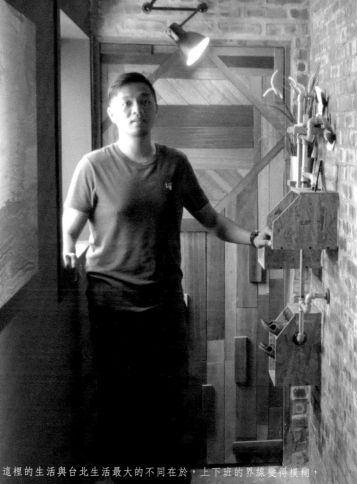

黃清譽/1992年次

2010年 畢業後到台北工作
2012年 辭職回關山，並在池上「鋤禾日好」民宿工作
2014年 協助媽媽在關山開設素食餐廳「舒食男孩」
2015年 開始籌備自己的民宿
2016年2月 「原來宿」開幕

這裡的生活與台北生活最大的不同在於，上下班的界線變得模糊，
拼事業與經營生活變成一體，不再是對立的兩方。

台北工作兩年，決定回台東生活

池上車站後方，步行約五分鐘的時間，在靜謐的中華路上有一棟不是很顯眼的三層樓建築，推開門迎來的是木頭與鋼材相互搭配的工業風客廳，大量的木頭元素，為原本屬於冷色系的工業風裝潢注入了溫度。

「原來宿」，於二○一六年二月開幕，民宿的主人黃清譽，才二十四歲，但這間民宿不是他開的第一家店，兩年前他與媽媽在關山開了一家素食餐廳—「舒食男孩」，舒食男孩訴求以吃到蔬果食材原味為主要訴求，目前已經是關山一帶知名的餐廳之一。

跟清譽認識與確認採訪的過程也非常戲劇化，某日我們採訪住在清譽隔壁的阿輝，採訪到中午時，清譽過來邀阿輝到他家吃午餐，而我們就順道成為清譽當天午餐的意外吃客之一，因此認識了這位具有行動力、也有想法的年輕人。

清譽在家中排行老大，個性獨立，國、高中會利用寒暑假時間到台北打工，賺取學費。在高工建築科畢業且當完兵後，到台北隨著舅舅一起學做水電工作。

台北生活枯燥、單調，每日就是上班與租屋處的來回行程。工作兩年後，某一次工作空檔，清譽回關山休息一兩個星期，就燃起了想跟父母親一起生活的念頭。

返鄉生活首要之務就是先解決如何養活自己的問題，清譽表姐是民宿工作，從房務打掃，到管家職務。工作開始時正是暑假旺季，忙碌的接待工作中，清譽發現自己喜歡這樣的生活環境與工作模式，也加深他想要留在台東的心念。

在死神門前徘徊一輪，改變了看事情的方式

現在的清譽看起來體型壯碩、健康，很難想像他自小是個胖小孩，到了高中時期體重高達九十八公斤，愛吃肉的他，每餐都要大口吃肉，不食蔬果。高二那年，消化系統開始出現問題，身體也出現許多症狀，如皮膚變差、體味或口臭等狀況；最嚴重的時候出現一個星期沒法排便的狀況，每半個小時肚子就會劇烈疼痛，嚴重影響上課與睡眠。撐了一個星期才到醫院檢查，醫生看著檢查報告說，腸子都被撐大了，再晚幾天可能就難處理了。

撿回一條命的清譽，開始吃素，改變飲食與作息，不僅自己也鼓勵家人一起。除了重拾健康外，最大的收穫是讓家庭的氣氛大幅改善。小時候，爸媽常會因爸爸喝酒抽煙而吵架，家中氣氛低迷，在清譽邀家人一起吃素後，爸爸馬上展現毅力，一口氣將菸、酒、檳榔戒除，因此爸媽吵架次數少了，兩人感情一百八十度轉變，清譽的媽媽因此常說她撿回了一個老公。

清譽媽媽擁有一身好廚藝，因為全家吃素後，媽媽對於料理更為用心。清譽心想不如讓媽媽開一間餐廳，讓媽媽在自己喜歡的事情中找到成就感，因此舒食男孩這間店就此而起。

舒食男孩與一般素食餐廳不同，他們不使用加工食材，講求吃食物原味。在食材上也訴求無毒或購買可信任農友的農產品，落實從產地到餐桌的理念。就這樣一步步累積，這家沒有招牌、從車庫改建而成的餐廳，慢慢的打起了知名度。

一九七

在池上創業，開設「原來宿」

回鄉兩年，清譽一方面在民宿工作，一方面協助媽媽成立餐廳。餐廳腳步漸漸穩健之後，他開始思考，自己創業的時間是否已經來到。最後，選擇經營民宿，是將兩年在表姐民宿工作所學習的經驗，進一步發揮；另外之前水電方面的技能，也讓他對於室內裝潢或自己動手做有濃厚的興趣。

清譽選擇在池上創業，一方面池上、關山的距離近，家人相互支援都算方便；另一方面則是因為池上有一群好朋友，以及經營民宿的表姐、表姐夫。對於創業者而言，這些資源是很重要的定心丸，身邊多了幾位軍師，適時給予協助與交流討論，減少單打獨鬥的無助感與壓力，讓創業前期不安的心情穩定不少。

民宿由清譽自己一手打造，也和在地的朋友一同討論空間上的設計，最後他選擇走工業風，正好發揮過去在台北水電工程經驗的優勢。他喜歡使用廢棄材料，比如廢棄的水管、汽油桶、漂流木，經由整理與重新組合後，廢棄材料成為獨一無二、別處看不到的家具或裝飾，獲得了新生命。

雖然是工業風，但內部空間卻不會顯得冷冰冰。一樓客廳牆面是用大大小小的樹幹所構成，客廳中間還立著一棵大樹幹，在室內空間中卻可以保有木材的粗獷與溫度。另外在房間內也有很多細節利用樹幹組成，如床腳；最特別的就是二樓陽台空間的欄杆，是由漂流木組成，利用漂流木彎曲特性，讓它既是欄杆又是座位，所以一邊聊天一邊喝茶，還可在不同漂流木欄杆座位中悠遊玩耍。在民宿走一遭，可以感受到清譽的設計能力與品味非常具有原創性，他說這些設計能量是在莊稼熟了跟著表姐與表姐夫時累積學習的。

也因為喜好自己動手做，所以清譽將民宿取名為「原來宿」，「原來」兩字代表最簡單、最單純的事物，並善用老舊、不要的廢棄物，透過自己的手將其賦予新的生命。民宿 Logo 用了四種工具圖案，就是想要展現了這樣動手做的概念。

從實踐中面對自己，建立自己的生活模式

清譽喜歡與人互動，若碰到對於住宿環境不滿意的客人，清譽會用聊天的方式轉換客人的情緒，探詢客人喜歡的話題並不時提供貼心的服務，「讓客人感受到我們的人情味，是很重要的」。因為民宿居住的舒適度可能無法跟星級旅館相比，但是對於客人的關懷是無限的，所以清譽把住客當作自己家裡客人般地招呼著。很多客人因為住宿而與清譽成為朋友，也有原本對於住宿環境不滿意的客人，最後因清譽熱忱的待客態度，而體會到不同的旅遊度假感受。

清譽言語談話中顯得比實際年齡成熟，但他說自己以前的個性愛抱怨、碰到問題會逃避。在鬼門關前走一回後，改變了人生態度，開始珍惜身旁的人事物，在面對困難時也會學習先放慢腳步，釐清是否有更好的處理方式。他就常會利用下午民宿經營較為空閒的時段，騎著車到田間散步，沈澱心情，並思考某些事情是否可以處理的更為圓滿，而這樣的能量是池上的環境與生活方式所給予他的。

民宿開幕後，生活就更緊湊了，從起床為客人準備早餐開始、打掃，下午開始做木作為民宿增添家具，傍晚的時間到工作室工作，晚上吃完晚餐後跟朋友們聚會，而夜深人靜時則規劃明天要做的事情；另外，不時也會發揮水電長才，幫朋友修屋或接案。

聊到營收目標，他想了想說，不會特別把錢看這麼重，因為不想顧此失彼，為了賺錢而失去健康或家庭。當越瞭解自己，也瞭解自己一直想要經營的生活這裡的環境與台北生活方式，而這也是自己一直想要經營的生活這裡的環境與台北生活最大的不同在於，上下班的界線變得模糊，拼事業與經營生活，不再是對立的兩方。以前在台北的生活，上班是為了下班後的休閒活動；而在池上的日子，外地人看似悠哉，但其實是要做為上班時得多樣、龐雜，他們雖不是在日子切割出完整八小時做為上班時間，但從每天早上六、七點起床後一路到就寢前，就開始打造自己想要的生活、環境，經營生活與經營事業變成一體，無法分割。如此就更瞭解，這些返鄉與移居青年們，試著在整理經營事業、生活、家庭，也因為喜愛這樣的環境與人們，願意到這片土地上一起種下心中的願望。

移居是學習與自己相處，一步一腳印的紮實考驗／何仲騏

文圖／何仲騏

當媒體直指我們存夠下半生的積蓄到台東退休時，已經掩蓋了我們一連串的選擇和決策。如果「存夠下半生的積蓄」是島內移居的先決條件，那麼這個條件已沉重到無法鼓勵其他人勇敢追求自己想要的生活。

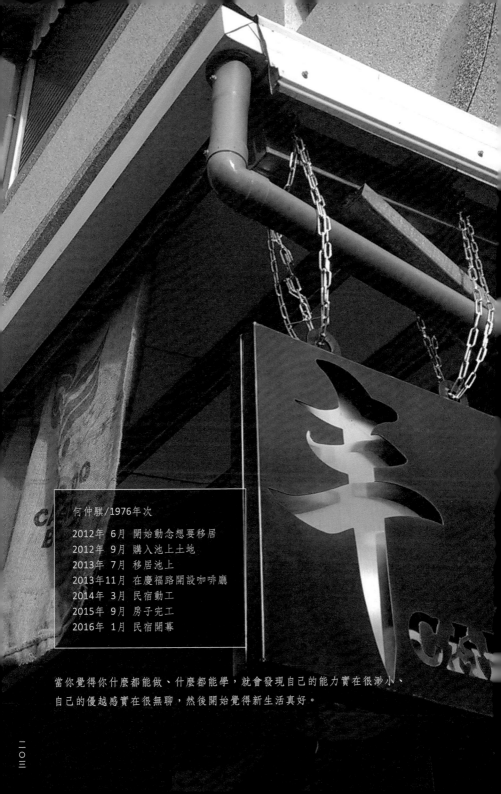

何仲騏/1976年次

2012年 6 月 開始動念想要移居
2012年 9 月 購入池上土地
2013年 7 月 移居池上
2013年11月 在慶福路開設咖啡廳
2014年 3 月 民宿動工
2015年 9 月 房子完工
2016年 1 月 民宿開幕

當你覺得你什麼都能做、什麼都能學,就會發現自己的能力實在很渺小、
自己的優越感實在很無聊,然後開始覺得新生活真好。

選擇池上，是一連串謹慎的評估

我是何仲騏，台北士林人。在台北生活二十七年，二〇〇三年因工作移居桃園，在此結婚生子後，或許是到了某個年紀，會開始思索人生重要事情的優先順序，於是在二〇一三年移居池上。

以前來花東旅遊，我總是想要住在台十一線的東邊，除了能夠輕易地走到海邊，更因為我喜歡海浪的聲音，即便它正在怒吼著。到了選擇移居的地點時，海邊卻不是我們的選擇，主要因素還是交通問題；縱谷地區有火車，一條給孩子日後離家時，能夠方便回家的路。另外就是環境問題，住了幾間靠海的民宿後發現，海邊房子不容易照顧，不但鐵件容易生鏽，東北季風狂掃時的鹽霧，在玻璃上的結晶也增加打掃的困難度。

池上萬安和關山德高都擁有廣大完整的稻田景觀，但因為關山的稻田裡夾雜些許的畜牧業，空氣中時常瀰漫著一種發酵的味道，所以池上成為我們定居的第一選擇。

在我們決定移民時，金城武還沒來到池上，池上只是遊客吃便當的地方，廣闊的稻田美景雖然就在台九線旁，很少有人尋找「伯朗大道」。

當時，風無聲的吹著，稻草窸窸窣窣的搖著，不遠的山邊下著雨，看起來霧霧的，卻在我們這邊的藍天架了道

彩虹。但池上斷層卻悄悄地躲藏在這片美景的背後，由於我們對於這個斷層的範圍並不了解，也不確定對於日後蓋房子有什麼影響，所以就跨過了這片稻田到對面，沿著田邊看看是否有適合的地點。

比較好的景觀地區常常是不方便的，但是好的景觀又是民宿的重點，所以在景觀和便利性中間必須找到平衡。

運氣不錯的我們一開始就看到「丰宿」現址的這塊地。它位於市區邊緣、緊鄰稻田、旁邊有腳踏車道、小孩子上學也方便，所以就直接找地主問一下價錢，但當下並未直接成交，經過一個月的討論和研究後，雙方一進一退，就簽約成交了。因為原本就打算經營民宿，所以地點的選擇就非常重要。

蓋房是一段艱困的路程

目前為止，移居池上最困難的部分就是蓋房子的過程了。我的建議是設計房子前，先想一下預算到底是多少，這個數字越保守越好，然後除以建物每坪造價，就可以預估建物的建坪是多少，才開始設計。

設計完成後找營造廠簽約統包，合約裡除了載明付款條件外，預估施工期程和逾期未完工的罰則也必須詳註。私人建案常常是營造廠用來塞牙縫的案子，因此如果合約上沒有載明罰則的話，私人建案要做的事情多如牛毛，如果這時候要等工班有空才來處理這些小細節，完工之日就變得遙遙無期。所以常常有營造廠放棄尾款直接和業主解約，業主必須自行找工人來完成最後的部分，這時候不要和營造廠撕破臉，若能和平解約、自行雇工收尾才能加快完工速度。況且85%~90%的工程款通常在取得使用執照時已經付款了，但收尾階段要做的事情多如牛毛，如果這時候要等工班有空才來處理這些小細節，完工之日就變得遙遙無期。

工程期間若有問題直接找營造廠指派的工地主任溝通就好，不需要現場指揮工班如何施作。基本上營造廠按圖施工即可，但實際上你會發現「按圖施工」對於營造廠來說是一件很困難的事，不然台北大巨蛋也不會蓋成這樣了。然而這些錯誤其實只要有一個認真監督、仔細對圖的工地主任就可以避免了，不然只能自己扛起工地主任的責任了。所以一旦發現營造廠的工地主任就是東西打掉重做，或是這邊鑽鑽洞那邊補補牆，時間和材料就這麼浪費了。所以一旦發現營造廠的工地主任不是那麼靈光的話，最好盡速要求更換工地主任，不然就只能自己扛起工地主任的責任了。

最後，大多數的工程款不包含發票金額，如果有需要申報重購自用住宅時，記得在一開始的預算裡就必須把百分之五的營業稅加進去，並且要確實累積每張發票，以免申報時發生金額不足的情形。

蓋房子成本預算如何估算？

一般認為鋼筋混凝土的建物成本約八萬元，但我建議最好多抓 30%，比較不會有「意外」。蓋房子和買房子不太一樣，買房子比較像買國產車，絕大部分是固定配備，可以選配的部分比較少；但蓋房子比較像買超跑，除了固定的基本配備（設計），其他東西都可以客製化或選配，所以價錢範圍非常廣。況且在設計初期也沒辦法量化所有品項，所以單坪造價最好抓高一點，後續設計上比較不會捉襟見肘。舉例來說，假設不含裝潢的預算是一千萬，鋼筋混凝土房每坪造價由八萬增加 30% 變成一百零五萬，所以房屋建坪就以九十五坪為初始設計的面積；但是如果房屋會用到一些比較特殊的設計或建材，那麼最好一開始告訴建築師你的預算是七百萬，這樣設計的坪數就會降為六十七坪左右。

假設預算是一千萬，報給建築師的預算七百萬，原始設計是六十七坪，這樣的規格營造廠的報價約略是五百五十萬到七百五十萬之間，再加上建築師的設計費約略是三十萬到八十萬不等，離當初的預算至少都還有一百五十萬到四百萬的空間，後續用來規劃庭院或是提升用料等級，都有足夠的變化空間，或是投入後續裝潢的費用。

種田是個意外學習

種稻對我們來說是一個意外，因為認識了米博士鍾運祥先生，所以開始種稻，連續種了三期。第一次開始種稻是二〇一四的二期稻作，耕作面積是兩分地，由於不確定自己種出來的米能不能順利銷售完畢，加上怕自己搞砸了對不起天公伯，所以耕作面積不敢太大，米博士就租了一塊四周田埂都有水泥的兩分地給我們試看看。其實整個種植過程中因為有米博士看顧著，從一開始的打田、整平、插秧、噴肥料、收割等等，所以除了葉捲病外，並沒有遭遇太多的困難。也因為兩分地的產量不足以進烘乾機，所以連續四天的日曬過程較辛苦。

經過第一次的耕作後，收集到的「稻米種植數據」是我們最大的收穫，包含種植過程成本、後製加工成本、單位面積預估產量、碾製後白米重量、評鑑稻穀好壞的標準等等，都有了初步的認識，因此後續

經由三期的自產自銷經驗，對於農業有了初步的認識，也體會了農夫和農村所遇到的瓶頸。真正開始種稻發現，把稻子種出來是最簡單的事情，其最大的障礙通常在於稻米的後製過程找不到人處理；稻子收割後，如果沒有適當處理，連穀子要堆在哪裡都是問題。稻子收割前，要先預約好烘穀機，才能聯絡割稻機來收割。稻穀烘乾後，馬上就要進倉，所以倉儲空間要預先安排好。接下來就是安排碾米機碾米、包裝後裝箱，然後聯絡宅配出貨。因為出貨量都是零星的，必須有米廠願意配合不定期的小量碾米，才是後續能否持續供應的重點。我們是因為和米博士的日常聊天中，知道後續所有步驟他都有能力處理，才會這麼勇敢地「利用」他，但不是所有米廠都能接受這樣

兩期我們就擴增面積到五分半，且順利銷售完畢。

小量的處理方式，所以種植前一定
要確定後製無虞再開始會比較妥當。
就收入來說，池上一般慣行稻田
「佃農」一甲地的收成，全數交給
農會或米廠，每年的純利大約是十
五萬；若是以小包的真空包裝銷售
完畢的話，每年的純利可以提高到
七十萬。這麼大的差異，為何農民
不自己賣米？原因在於每個農民銷
售能力不一而且有限，光是一年一
甲地的收成約略可以碾製成八千公
斤的白米，但銷售對象是小家庭為
主時，一家四口一整年的用量不過
一百公斤左右，所以一甲地的收成
要有八十戶到一百五十戶以上的顧
客才能撐起這樣的產量。有些人會
覺得這個數字上網賣不是問題，但
網路行銷的困難在於，老年人不習
慣使用網路販賣；另外因為網路使
用族群較年輕，背後所代表的小家
庭能購買的農產品銷量有限。

網路行銷對自產自銷戶來說，最危
險的就是你沒辦法分辨哪些人是忠
實客戶，哪些人只是捧場的泡沫。

許多靠著行銷公司或是部落客的包
裝，說著真實性很低的故事來販賣
產品，或許一開始靠感動能有不錯
的業績，長期下來卻是後繼乏力。
而因應整體銷量擴產的話，經過幾
期的銷售泡沫消退後，多出來的庫
存就沒辦法處理。

自產自銷的農民除了販賣農產品
外，更販賣自己的信用。消費者的
選擇除了因為認識你所建立的信任
感，常常也只是因為隨機選擇或朋
友介紹，日後固定購買。所以自產
自銷的農民不該彼此為敵，擔心自
己的客戶被別人搶走，顧好自己的
品質而且好吃，才能持續累積忠實
顧客。自己的收成順利完售後，也
不妨大方介紹消費者向你認可的農
友購買。這是一種互惠，也是一種
自信，自產自銷的經營目標不該是
拚銷售量而取代農會米廠，而是結
合理念相同的農友，平時各自努
力，銷售時互通有無，才比較容易
共榮共存。

島內移居是一連串與自己相處的過程

「島內移居」這個決定，背後對應的問題就是「離開現職以後，我要過甚麼樣的生活？」更直接的問法應該是「離開現職以後，我要靠什麼過生活？」當媒體直指我們存夠下半生的積蓄到台東退休時，已經掩蓋了我們一連串的選擇和決策。如果「存夠下半生的積蓄」是島內移居的先決條件，那麼這個條件已沉重到無法鼓勵其他人勇敢追求自己想要的生活。

能不能實現島內移居和存款簿裡的數字並沒有關係，但不管有錢沒錢，如何克服經濟上的問題絕對要好好思考過。在討論從事什麼行業以前，首先要搞清楚自己的「年開銷」到底是多少。我相信很多人是答不出來的，最直接的方法或許可以從年收入減去該年儲蓄（或負債）來得到一個粗略的數字，但我建議對於細項要有個粗略的概念，有辦法對於移居後每個細項加加減減，拼湊出比較貼近出未來的數字。

有了這個數字，才能決定自己想從事行業的「規模」。假設目標年收入是 xx 萬，那麼民宿平均住房率應該多少？每天要賣幾杯咖啡？應該耕作多少面積的稻田？如此可以推測未來主要的生活模式，然後回過頭來檢討這樣的生活模式和「夢想」的差距有多少？差距越小，越不容易「打包回家」。

我覺得每個人都要學會和自己相處，換了環境比較不會有適應上的問題。

電影遠離家園（Far and Away）裡有一句台詞：

Pretend we're starting out in life instead of ending up.

對事情保持新鮮的態度，就當作是玩樂，也玩得很認真，每天都很開心。以我們的例子來說，我們的生活模式從一開始只賣咖啡，後來加了種稻。房子蓋好以後，開始經營民宿。種稻有農忙農閒，民宿也有淡旺季之分，但這兩種行業在時間上有些衝突，種稻的農忙期通常也是民宿的旺季，所以要撐到農閒期剛好也是旅遊淡淡季才能端口氣。有時候早上起來睜開眼睛，覺得今天沒什麼一定要做的事情，一整天無所事事也不會閒得發慌。

當你覺得你什麼都能做、什麼都能學，就會發現自己的能力實在很渺小、自己的優越感實在很無聊，然後開始覺得新生活真好。

對於政府推動返鄉或移居等政策面建議

文／何仲騏

返鄉移居政策

一、成立租屋／租田平台

鄉鎮公所可以建立一個提供「租屋和租田」的平台。方便外地移民居住和耕作。無論長租或短租，因為許多有意的島內移民，在真正行動前，其實不確定這個地方是不是真的適合他，能夠在此經歷過四季，真正留下來定居的機會也比較高，也避免美麗的誤會，造成最後不好的結果。如果池上不適合他，到另一個鄉鎮也有這樣的資訊可以讓他試試，幾次經驗以後應該可以順利找到適合他的地方。

二、建立實習農夫制度

蒐集小面積零星的稻田，面積約略在四分以下，租給外地人來此實習，提供課堂講座、提供機械的資訊、幫忙尋找倉儲、幫忙尋找願意配合小量碾米的加工廠，如此也能吸引外地人來此耕作，增加在地人口數量。唯有在地人口增加，任何生意才有基本盤，不至於過度依賴觀光財。

三、妥善分配計畫補助

政府的「補助」和「計畫」常常對地方的幫助是不夠周全的。會寫計畫爭取補助和辦活動的，大概就是那一票人，常常造成資源都落在同一票人身上，反而真正需要幫助的人因為不會寫計畫而遭到忽視。也有一些活動過於偏向「消化預算」，不但多了許多蚊子館，許多活動也在剪綵合影後沒有後續發展，使得原本的美意無疾而終。

醫療體系

一、提供優質住宿，吸引資深醫師駐點

花東最缺乏的就是醫療服務，但有一部分的「缺乏」是對當地醫師沒有信心。政府不見得要在花東大舉興建醫院，改由免費提供極優秀的居住環境，吸引有資歷的醫生移居來此定居。這些醫生不見得在平錢，解決他不方便的地方，提供他極為良好的居住環境，即便是週期性在問診，對於花東民眾就醫的信心也會大幅度提高。

二、引入非營利組織資源，改善在地醫療品質

提高醫療資源部分，則應該交由慈善機關來著手。政府的錢來自於納稅人，必須作有效率的運用。但是慈善機關的資源來自於捐獻的善款，我認為這些善款反而有能力「浪費」在這些醫療資源上，才能「及時救助」人口不密集地區的緊急醫療。舉例來說，慈濟醫院除了在花蓮市有大型醫院，在玉里、關山也都有較小型的醫院。但是常常因為「能力有限」，而造成連續轉診；或是因為資源不足，許多慢性病患必須到花蓮市或台東市才能解決問題。大幅度提升這些小型醫院的能力，醫護人員的居住環境由政府提供及改善，讓這些私人院所的醫護人員即便沒有病患也可以在此「慢活」待命，才是偏遠地區之福。

農地政策

一、抑制非農業使用的土地炒作

在農地政策上，要推動移居農村，必須思考如何提高農民收益，而這部分包括如何降低購地成本，與如何減少非農業使用的農地投資行為。

從數據上分析，池上一甲田地年租金約略是十萬左右，而非自產自銷的佃農，一甲地的年收入約約十五萬。所以如果是耕作自己的田，因免付租金，收入可以提高到二十五萬，但是對應到池上地區目前一甲農地的售價約略在一千五百萬至兩千五百萬之間，可以發現耕作的收入幾乎和目前銀行定存無異。但是通常移居者的目的不會這麼單純，蓋個農舍兼營民宿的收入比種田來得可觀。所以當農地超越一定價格後，買地的人會想以其他用途進行「回本」。因為要回本，買地蓋農舍的動機並非出於耕作，而是土地上的房子，以經營民宿或餐廳來「回本」，而真正想要耕作的農民反而沒有能力買田進行耕作。

以移居者來說，購入小面積的農地進行自產自銷，是比較可行的模式。但是通常移居者的目的不會這麼單純，蓋個農舍兼營民宿的收入比種田來得可觀。所以當農地超過一定價格後，很難說服農地地主不要賣地；而當農舍的收入超越一定價格後，買地的人會想以其他用途進行「回本」。

試想，兩分半的農地才能夠興建農舍，然而在花東的「熱區」每分農地售價了不起四百萬，因此兩分半土地的購地成本約一千萬，對應到經營民宿或餐廳的建築費用與設備花費頂多三分之一。所以當我們在喊著農地農用時，除了必須提高農民收入以外，更必須縮小農舍與建的面積（目前上限是一百五十坪），才有機會讓農地價格合理化。以池上來說，若每分農地的價格約五百萬，而之後每年種田收入約二十五萬，報酬率為百分之五。

略控制在五十萬左右，才會讓耕作顯得有意義；因為小農買入一甲地的成本約五百萬，而之後每年種田收入約二十五萬，報酬率為百分之五。

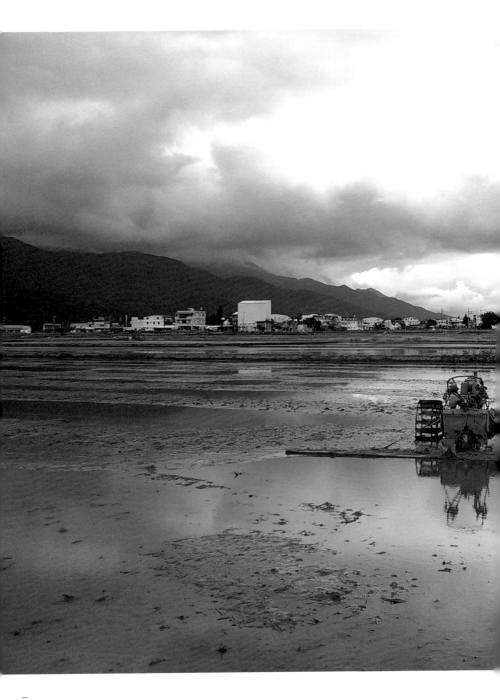

「池上的未來，你我的想望」——對於池上未來發展的建議

津和堂編輯小組
文字彙／陳懿欣

近年，政策推動青年回鄉，加上媒體報導青年返鄉創業的故事偏重於成功案例，因此在農村生活被貼上「樂活」、「慢活」的標籤。透過這次「安居池上」的探訪，我們試圖突破這層面紗，探究背後真實生活的面貌，也開始了解，農村生活並不如既定印象中的輕鬆、悠閒。

農村生活模式迥異於都市，例如都市講求專業分工，但在農村，每個人都多才多藝，可以同時是有機農夫、水電工、室內設計師，或是鐵工與社區工作的集合體。農村生活可能不是一天上班八小時，但大部分時候上班與生活的界線是模糊的，工作與生活已經很難完全切分。另外，都市與農村最大的不同，在於農村社會中隱藏一股看不到的力量，有人說那是「人情味」，或是「鄰里支援網絡」，相較於都市中越來越冷漠的人際關係，這股力量更顯其重要性。

「安居池上」一書，我們收集了三十位移居池上及池上人返鄉的故事。受訪者涵蓋老、中、青三個世代，從事的行業從農夫、老師、醫生、打鐵店老闆、義警義消、設計師、小型商業經營者、民宿經營者、社區工作者等，還有中國、越南與香港人士。本書試圖從不同年齡、行業、種群族或國籍，呈現在池上安身立命的原因；以及不同時代、不同背景下，移居與返鄉後的生活模式與心境。在選擇受訪者時，以在池上住了超過一年為優先，藉著了解受訪者在池上生活、創業、奮鬥的過程，並談談對池上的期待。

這篇文章從中整理大家關注的議題，以及大家對於池上未來發展的想像與建言。一方面也作為關心池上、關心農村發展議題的討論基礎。一方面讓政策執行者看見移居者與返鄉者的意見，一方面也作為關心池上、關心農村發展議題的討論基礎，期待未來這樣的討論能夠更為活絡，讓池上的未來更貼近在地人的關注與期望。

針對池上未來發展的政策建議，經整理後，分成六大面向，分別是「人、農、環境、永續發展、社會脈絡、基本生活需求」

「人」：運用靈活政策，讓人更容易留下，並讓人才有所發揮

解決農村人口外流問題的第一要務，就是如何讓青年或中年人在農村居住與工作。針對這個問題，政府已經推動多項政策，包括農委會、文化部、勞動部⋯等等，都著重鼓勵年輕人回農村創業或就業。

雖然如此，但政策補助有期限，且中央的政策範圍較大，無法真切了解地方需求，因此若地方政府（如鄉公所）能將資源進行妥善整合，將人才與地方發展或社區需求進行媒合，讓資源運用在刀口上，將可發揮更大的效益。池上為人文薈萃之地，無論是在地子弟或移居者，這當中大部分具備不同的專業才能或學術知識，若鄉公所能妥善運用並發揮才長，提供彈性的就業機會，或提供創業的平台，不僅大幅提升人才留在池上的意願，也為池上發展引入重要的知識寶庫。

規劃移居池上或返鄉者，常會面臨到租不到屋或租不到農地的困境，公所可建立協助租屋或租地的平台，降低移住或返鄉的門檻。藉此促進鄉內閒置公私有閒置空間的活化，另外一方面也可以解決農地耕作上人力老化、導致人力不足的問題。而鄉內有多處公有閒置空間，應妥善統整，作為移居或返鄉者所需使用的空間。

「農」：拉近消費者與農業的距離，讓農業價值更為彰顯

池上米的品質家喻戶曉，可以種出好吃的池上米，除了得天獨厚的自然環境與地理條件外，願意揮汗的農夫們，才是池上最重要的人文資產。但過去大環境使然對務農增加許多無形的挑戰，例如農機具越來越昂貴，小農很難有能力購買，間接鼓勵了農作型態必須朝向大農經營模式。

當農夫必須不斷擴充面積增加收入時，無可避免地會將心力全部投入在耕作中，因此便很難有心思顧及到農產銷售。而這樣的模式有可能變成惡性循環，很多池上農民，開始採用自產自銷的模式，主要原因就是想要將認真耕作的溫暖，可以直接傳遞給客人，並增加收入。

政策上應鼓勵讓好的農產品更容易被民眾所看見，在消費者與生產者之間搭起一個信任的平台，這是對認真生產農夫的鼓勵，也讓池上的農產品牌價值向上提升。

近年食安議題層出不窮，若能將池上用心耕作、友善或有機耕作的農產更進一步推廣，在品質認證、行銷、通路方面給予直接的政策資源，讓好的農產可以直接面對消費者，或讓消費者瞭解更多友善農產的故事，協助認真耕種者增加收入，也是鼓勵農民朝向安心農產品種植的一大助力。

「環境」：以減法美學取代破壞性建設

池上的魅力，無庸置疑地是遼闊的農業生產地景，與山水之間的自然景觀。所以如何將這片土地素顏之美，予以維持，就是最適宜的建設。尤其對比於台灣各地為了引入觀光人潮，公部門開始投入大型地標型建築，這些硬體建設一旦與建設完成，對於環境的破壞將難以回復原狀。最好的建設就是減法美學，將原有環境照顧好，不增加破壞環境的人工設施，甚至還可以移除不當的人工設施，大坡池近年的改變就是最好的例子。如此池上才能繼續以環境景觀受人喜愛。

「永續發展」：越在地，越被看見，才是長長久久之計

近年來池上伯朗大道因為一支廣告片而爆紅，引來許多短暫停留的遊客，許多人開始思考池上的特色絕對不是那一棵樹而已，而屬於池上真正的風景應該為何？而池上的發展又應該如何？

針對這點，好幾位受訪者都提到面對發展應建立起地方的主體性，也就是說應該從池上的根出發。而池上的根，是「土地、農業、人」。「越在地，越被看見」，從這句話出發，作為池上在邁向未來的道路上，必須對於自身資源謹慎以待，並讓已有的資源發光發熱，才是讓在地邁向永續的關鍵。

因此，對於農業、土地、人（在地故事）的相關投入，政策應予鼓勵或輔導，讓池上推動以農為主的六級化產業發展；更有受訪者建議政策可鼓勵社會企業的進駐，只要是對土地友善、解決農村議題、或對在地農業與文化有助益的創業能夠予以扶植。消極面，針對破壞池上重要特色者應予以管理；針對妨

礙農業、土地永續發展的機制予以改善。

「社會脈絡」：鼓勵多元融合、新舊交流，相互支援的系統得以維持

在許多訪談中，都可以聽到農村中的社會脈絡是支持農村生活的重要因素。而社會脈絡，包括親戚、鄰居、甚至是市場賣菜婆婆，或是在池上認識的朋友們；這些社會脈絡在情感上是重要的支撐，在生活上因為以物易物的習性，可降低生活開支。

池上本來就是一個多元族群交會的地方，以往是客家、閩南、原住民族與外省族群；而現在因為社會條件轉變，多了中國與東南亞地區人士。所以在鼓勵移居與返鄉的時候，更需要看到留在地方這一群“留鄉者”的重要性，唯有這些“留鄉者”安居於在池上，才得以讓池上可以有和諧的秩序。持續鼓勵或提供不同層次的交流活動或交流平台，讓新來者與留鄉者可以互相認識、互相學習，藉此讓社會網絡得以持續在農村社會中成為一股重要的支撐力量。

「基本生活需求」：教育與醫療

農村需要青年，也需要家庭，但在移居或返鄉者對於居住在農村最大的疑慮，就是小孩的教育與醫療資源問題。教育問題上，在於教育權的確保，除了提升基礎教育的品質外，針對偏鄉小校的未來，也必須進行妥善的配套措施，否則廢校就很容易成為山上村落人口外移越發嚴重的因素之一。

針對醫療部分，池上老年人口比例逐步提高，就醫需求也隨之提高，除了前篇丰咖啡何仲麒提出的建議外，另外配合引入相關醫療政策，例如長照計畫、遠距醫療、巡迴醫療系統等，推動預防醫療與在地老化等政策，讓整體醫療品質予以提升。

綜述以上，不論在政策、公共資源、地方網絡都有許多可以更為提升之處。我們希望這本書不只是一本故事冊，而是在面對農村人口流失的壓力下，試圖展開新的討論與對話的平台，累積對池上的未來發展的興論，而真正的安居也有機會從這裡持續匯聚更多能量、以及闊步實踐！

國家圖書館出版品預行編目

安居池上/池上鄉公所--初版--
台東縣：池上鄉公所發行，2017.01

ISBN 978-986-05-1728-6（平裝）

《安居池上》

發行：　臺東縣池上鄉公所

發行人：　張堯城

總編輯：　臺東縣池上鄉公所農業觀光課、津和堂城鄉創意顧問有限公司

執行編輯：　郭麗津、陳俊興、余宛蓉、邱健維、吳彥德

電話：　089-862-041

地址：　95841台東縣池上鄉中山路101號

企劃製作：　津和堂城鄉創意顧問有限公司

撰文：　陳懿欣、陳亭心、謝欣穎、廖家瑩、劉亮佑、何仲騏、林如鈴

攝影：　陳懿欣、謝欣穎、廖家瑩、劉亮佑、邱健維、李小岱

部分照片提供：　范振原、黃錦龍、吳明隆、潘金秀、陳莉蘋、魏瑞廷

　　　　　黃怡綸、陽懷哲、江愛梅、谷栗英、吳佳慧、楊濬瑄

　　　　　李坤奎、李香誼、陳育宏、邱淑敏、胡光琦、何仲騏

美術設計：　余宛蓉

105年度花東地區養生休閒產業及人才東移計畫－池上養生居遊平台自主發展計畫

指導單位：　內政部營建署城鄉發展分署、臺東縣政府

主辦單位：　臺東縣池上鄉公所

執行單位：　津和堂城鄉創意顧問有限公司

計畫參與人員：　郭麗津、陳俊興、賴怡方、劉亮佑、邱健維、蔡智薇

　　　　　吳彥德、余宛蓉、徐秉筠

出刊日期：　2071年1月